這Young璀璨開唱

策畫◎葉怡均、臺北曲藝團
演出◎臺北曲藝團、北曲練功房、說唱好Young黨
贊助◎ 財團法人漢光教育基金會

為青春搭臺

葉怡均（臺北曲藝團團長）

　　臺北曲藝團文教部十年了，追著第一屆學員成長的腳步，我策畫出版一系列說唱藝術教育的書籍，從《語文變聲show》到《藝曲趣教遊2──藝遊未盡》。如今，老學生中好幾個都上大學了，站起來比我還高，看著他們飽滿豐腴活力無窮，我總是感動不已，偶爾也不免懷疑，學藝那麼久，他們夠強壯嗎？撤去師長的保護傘，他們能在真槍實彈的劇場裡廝殺嗎？真想試試！可惜臺灣缺乏舞臺，沒有舞臺就沒有經驗、沒有經驗便難鍛造將才，別的孩子我管不到，對我的學生，我倒是樂於幫他們創造機會，於是「為青春搭臺」這五個字咻──的閃進我的腦海！要命！我被自己給感動了！於是開始規劃《這Young玩說唱》！

　　《這Young玩說唱》大致經過幾個步驟：首先我得找到贊

助者願意為名不見經傳的毛孩子辦公演與錄影、並且得有出版商願意將作品出版啊！幸好漢光教育基金會和幼獅文化公司都與臺北曲藝團長期合作，信任我們的品管、同意鼎力支持；接下來，便是誘使學生參與行動，他們興奮的答應了，當然那時並沒料到將陷入一場苦戰！隨後我們組成了工作團隊，我任製作人，下設專職的執行製作一名，先是吳芷寧，後來芷寧因故離職轉作義工，由洪加津接任，加津以一個毫無劇場概念的22歲年輕人，竟然hold完全程，沒有崩潰離職，實在該給她100個讚！至於學員，起先分成文字組、編導組、宣傳組等，每組各有幾人參加，但是運作很不順暢，畢竟是孩子，像玩兒一樣，大家嚷著參加，但是個人的事總排在工作之前，於是該交的遲交、不交，催討令已讀不回……那時候我就關著門痛罵自己腦子有洞才幹這種吃力不討好的蠢事！半年後，有肩膀頭的人出線了，他們扛起責任：編導組李沐陽（中央大學三年級）請纓擔任實習導演、他寒假每天帶著學弟妹排練攬下一切苦事從不抱怨；文字組由蘇淨雯（輔大中文系一年級）出面統籌、她除了撰寫部分文稿之外，還負責把所有人手上的稿子集中起來整理並校對，這本書能完成有一半靠她；宣傳組洪子晏（實踐大學二年級）負

責聯繫媒體發通告；六幅插圖就由陳禹同（高中生）一手包辦；最後還跳出來一個拔刀相助的蘇珮雯（高中生）幫忙設計演出節目單！難以置信的是，演出的票竟然完售！這真是多虧了北曲練功房家長聯盟全力支持、強力動員啊！

　　我要求演出的內容必須得是傳統的段子，而腳本由演員自行改編，「青春的身體裡包裹著古老的靈魂」這話像咒語揮不去，但是傳統相聲對現代年輕人而言是困難的，為了幫助他們達陣，我情商師傅級演員郭志傑和陳慶昇擔任捧哏輔助兩個年輕演員排練，並讓青年演員黃逸豪帶著一組人去衝，還動員團裡資深演員劉越逖、朱德剛、謝小玲……幾位老師提意見。我想，這批臺灣90後，應該是曲藝界有史以來最福氣的了！加油！年輕人！青春只有一次！這一次你不但「好Young」，而且「好樣兒」──作品為證！

　　最後，要格外嘉許節目最後的Surprise──參加「快板群打」的好Young新兵們：何佳芸、呂冠辰、吳胤頡、黃士恩、黃舜民、黃寒冰、郭少宇、莫那‧德勞、陳奕臻、陳紫屏、陳凱風、粘菀瑄、游松僑、楊少彤、葉芝柔、廖冠婷、蔡睿濱和蕭英瀚，你們超讚！值得期待。

目 錄

李沐陽 (實習導演)

「妙手妙人妙點子，鬥智鬥舞逗說唱。」

現就讀中央大學電機系，是北曲好Young黨的大哥大，亦為本次《這Young玩說唱》的導演，近幾年，在「魔力talk」等營隊中擔任實習老師，指導學弟妹。別看本人斯斯文文一介溫潤書生模樣，他彈得一手好鋼琴、說的一口妙語、還有顆總想出妙點子的妙腦袋！說、學、逗、唱四字樣樣都學，樣樣都來！

蘇淨雯 (實習編輯)

「舞文弄墨春秋換，不唱曲來說相聲。」

現就讀輔仁大學中國文學系，剛認識她的人說她文靜，認識久了的人恐怕就一翻白眼，同情的告訴你現實是如何殘酷。她外向好動，想到什麼便是什麼，這樣宛若急驚風一樣風風火火來去的女孩，您且聽聽她如何慢下步調來，跟大夥玩上一玩？

洪子晏 (媒體宣傳)

「論修文能說會道，談偃武誰敢來敵。」

孩提時，別人家小孩睡前聽格林童話、安徒生童話，他聽相聲、評書、竹板！耳濡目染之下，對於表演的感覺自是信手拈來，往臺上一開口，能說能學都挺逗，往燈光下一站，身段姿勢都到位，可不就是修文偃武皆齊備！

陳思豪

「喫茶喝酒閒客坐，留您本事在於我。」

現就讀臺灣大學化工系，根據好Young黨團員表示，他的真實本性到現在仍然是個謎，平時看起來嚴肅認真，但到了臺上說起相聲卻又逗趣搞笑，只要您願意坐下來聽一聽，喝杯茶，歇一下，他就能使出渾身解數把您的注意力留下來！

宋明翰

「說學逗唱板與謅，您說技高有幾籌。」

現就讀再興高中二年級，早已脫離新秀階段往成熟演員發展的青年演員一枚。打起板來沉穩俐落有大將之風，放下板來說學逗唱樣樣精通，幽默不只是他的表演風格，已經融入了他的人格之中，生活中處處都帶著詼諧和笑聲，如此行雲流水般的演出，您能不欣賞？

周良諺

「遙聞戲說誰相面，邇聽吾道想當初。」

一位才華洋溢的追風少年，現就讀臺灣大學資管系，極富挑戰及嘗試的精神，遐聞女粉絲無數，打遍天下無敵手。自小學時上臺說了段八扇屏以來，在北曲好Young黨中人稱一聲「周老闆」。行事風格穩健俐落，表演風格幽默詼諧，但凡他下定決心逗上一段，絕無人可從他包袱底下逃出！

段彥希

「竹高一寓名八方，板響一段驚四座。」

現就讀師大附中三年級，是臺北曲藝團新生代竹板小王子，曾獲第三屆臺北縣傳統藝術兒童薪傳獎傳統民藝類第一名，手上技藝隨年齡增長而越發成熟！臺上的他沉穩帥氣，臺下的他靦腆可愛，誰能想像舞臺上獨當一面唱快板的他，竟然還有反差萌？

陳秉劫

「誰言面癱難攻破，待見吾面俱開懷。」

引杜甫詩《江上值水如海勢聊短述》：「為人性僻耽佳句，語不驚人死不休」來形容他，雖不中，不遠矣！平日雖不喜琢磨詩句，但卻是百分之兩百的語不驚人死不休，不笑時，逗人發噱，笑起來，引人大笑，這樣一個天生活寶，你怎麼能質疑他說相聲、打竹板的功力？

魏竹嶢

「腹有容莫說我腴，言有趣且聽相聲。」

臺北曲藝團重量級青年演員。熱中京劇表演藝術，工花臉，師承名淨朱錦榮、陳元正等。現擔任南強工商表藝科戲劇表演老師以及臺中科技大學戲劇社指導老師。唱起花臉來是蕩氣迴腸，說起相聲那是妙語如珠，再搭配他機動性極高的臉部肌肉，表情豐富，包準您看了笑口常開！

黃逸豪

「行動派揮手即就,論捧逗張口就來。」

臺北曲藝團青年演員,將生活時事融入相聲之中,表演及劇本創作風格帶有濃濃的個人色彩,在舞臺上的表現出色自然,是一個十分有個人特色的演員,自入團以來號稱臺北曲藝團一號黃金單身漢!

陳慶昇

「誰人言我恨天低,妙語臺前上九霄。」

臺灣傳統說唱藝術界的老前輩,人稱「小巨人」,同時也是一位傑出的舞臺劇演員及創作家,在舞臺上情緒表情都收放自如,近幾個月在好Young薰於卡米地喜劇俱樂部的《月說月High》固定演出中指導後進,為傳統說唱的傳承不遺餘力的奉獻。

郭志傑

「傑人出山水靈秀,妙口說北曲寶地。」

臺北曲藝團前任團長,於去年退休,但是說起相聲,寶刀未老!擁有歷經春秋洗鍊的豐富公演經驗,也積極從事兩岸的說唱藝術交流,幕前幕後的成就都不容小覷,都說山水靈秀養人傑,便是他的勞心勞力和嘴上功夫帶著北曲縱橫說唱界。

January 2015

SUN MON TUE WED TH

SUN	MON	TUE	WED	TH
				1
4 都	5 是	6 老	7 師	8 在
11	12	13	14	15
18	19 開工啦! 甘苦拳!	20 1st 製作會議	21 場地勘查 新聞播試 技術組會議	22 節目單
25	26 2nd 製作會議	27	28 復興電台專訪	29

倒數 天

2.11 2.12 文山劇場
這YOUNG玩說唱

倒數 11 天

2.11 2.12 文山劇場
這YOUNG玩說唱

中央電台 倒數 7 天

Rti 中央廣播電台
Radio Taiwan International

Febru

SUN MON

1 召開記者會 you can do it! 👍	2 群板排 預算表出 節目單設計
8 演出用品確認	9 ↗
15	16
22 YA!	23 終

WED	THU	FRI	SAT	
板排演 電台受訪	4 群板排演 漢聲電台受訪	5 群板排演	6 群板排演 節目總排 演出本定稿	7 節目單送印 吃!吃!吃!
整排	11 10:00 裝台 15:00 技排 17:00 餐/妝 19:30 沙首演	12 13:30 檢討 16:00 試音 17:00 餐/妝 19:30 沙演出 21:10 卸台	13 劇本聽打訂稿	14
稿文件	18 交稿啦! you did it!	19	20	21
於	25 完	26 成	27 了	

倒數最後 1 天

2.11 2.12 這YOUNG玩說唱
請你跟我這YOUNG笑^ ^

13

開演前很緊張～

觀眾進場了，壓力好大喔！

開演前集氣

節目最後的Surprise！

好Young起藝！

借過借過！我們要上臺！

這是我們的新招！觀眾免驚！

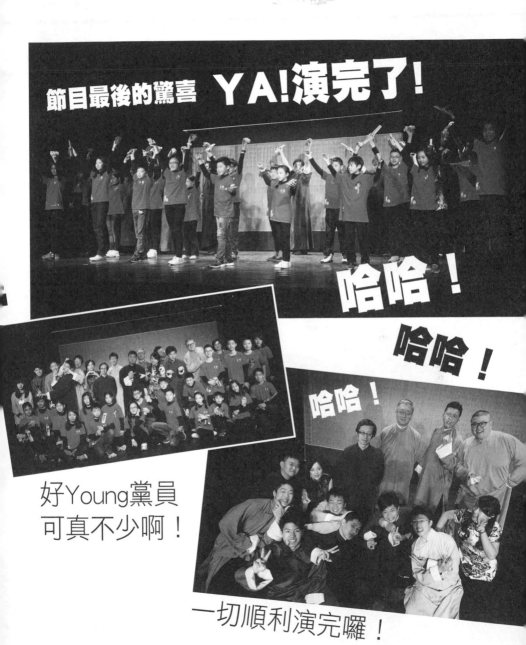

節目最後的驚喜 **YA!演完了!**

哈哈!

哈哈!

哈哈!

好Young黨員
可真不少啊!

一切順利演完囉!

花暢快板

玲瓏塔繞塔

演出／段彥希（甲）·陳秉劼（乙）

甲：玲瓏塔，塔玲瓏

　　玲瓏寶塔第一層

　　一張高桌四條腿

　　一個和尚一本經

　　一副鐃鈸一口磬

　　一個木了魚子一盞燈

　　一個金鐘整四兩

　　風兒一刮響嘩愣

乙：玲瓏塔，塔玲瓏

　　玲瓏寶塔到頂十三層

　　十三張高桌五十二條腿

　　十三個和尚十三本經

　　十三副鐃鈸十三口磬

　　十三個木了魚子十三盞燈

十三個金鐘五十二兩

風兒一刮響嘩愣

甲：玲瓏塔，塔玲瓏

玲瓏寶塔第二層

兩張高桌八條腿

兩個和尚兩本經

兩副鐃鈸兩口罄

兩個木了魚子兩盞燈

兩個金鐘整八兩

風兒一刮響嘩愣

說了一個大嫂本姓黃

她一心要嫁十二個郎

大郎賣瓜子，二郎賣冰糖

三郎賣菸酒，四郎賣香腸

乙：五郎是裁縫，六郎是皮匠

　　七郎吹鼓手，八郎是和尚

　　九郎是打手

　　十郎在衙門裡頭當班房

　　十一十二的差事好

　　他們倆人對口唱雙簧

甲：有人就把這個大嫂問

　　我說大嫂啊

　　您幹麼要嫁十二個郎啊？

乙：哦！這你們就不知道啦！

　　十二郎全都有用場

　　閒來沒事我嗑瓜子

　　嘴裡頭沒味兒嚼冰糖

　　家來客人有菸酒

甭買酒菜有香腸

衣服破了有裁縫

鞋子壞了有皮匠

死了人有吹鼓手

要唸經，家裡邊有和尚

要想打架有打手

要打官司衙門裡頭有班房

家裡要開個慶生會啊

咱們甭請演員有雙簧

甲：山前住著個顏圓眼

山後住著個顏眼圓

二人山前來比眼

也不知是

顏圓眼比顏眼圓的眼圓

　　　　還是顏眼圓比顏圓眼的圓眼

乙：山前住著個崔粗腿

　　　山後住著個崔腿粗

　　　二人山前來比腿

　　　也不知是

　　　崔粗腿比崔腿粗的腿粗

　　　還是崔腿粗比崔粗腿的腿粗

同：扁擔長，板凳寬

　　　板凳沒有扁擔長

　　　這個扁擔沒有板凳寬

　　　扁擔要綁在了板凳上

　　　這個板凳不讓扁擔綁在了板凳上

　　　得兒扁擔就偏要綁在了板凳上

甲：爹的爹，叫爺爺

奶奶本是爹的娘

他們生了個兒子做父母

沒嫁人的叫姑娘

乙：丈夫死了叫寡婦

改嫁可比守著強

這一男一女成婚配

兩個男的也能入洞房

甲：弟弟沒有哥哥大

他爸爸的老婆準是他的娘

同：小褂短，大褂長

再好的套褲沒有褲襠

我說這話你不信

帽子戴在腦袋上

甲：西北乾天刮大風

　　說大風好大的風

　　十個人見了九個人驚

乙：刮散了滿天星

甲：刮平了地上坑

乙：刮化了坑裡冰

甲：刮倒了冰上松

同：刮飛了松上鷹

　　刮走了一老僧

　　刮翻了僧前經

　　刮滅了經前燈

　　刮掉了牆上釘

　　刮崩了釘上弓

　　霎時間啊只刮得

星散、坑平、冰化、松倒、

鷹飛、僧走、經翻、燈滅、

釘掉、弓崩

這麼一段繞口令

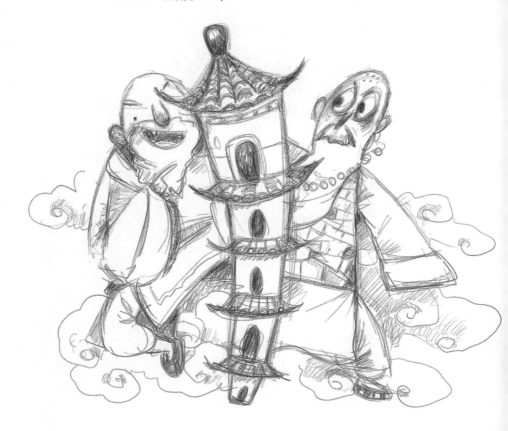

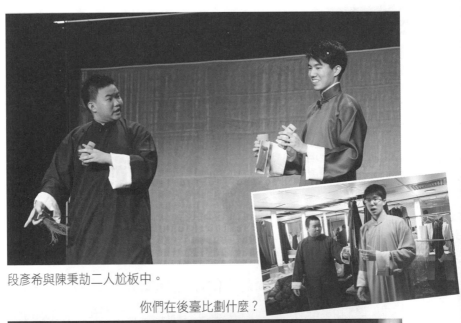

段彥希與陳秉劼二人尬板中。

你們在後臺比劃什麼？

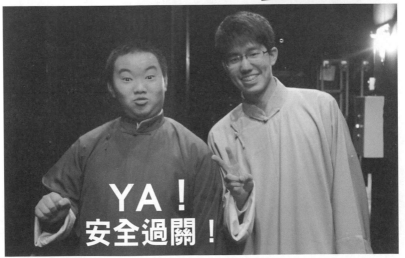

幕後直擊

互尬花板熱鬧開場

● 採訪報導／相聲粉
● 受訪者／段彥希（右）

問：一年前，你跟宋明翰說過這段，可以分享當時的創作過程嗎？

希：這是葉老師的構想，老師希望有別於竹板快書的完整性與故事性，鼓勵我們創作一段簡單、歡快的快板節目。因此，在老師建議下，我跟明翰運用既有的數來寶、繞口令，挑選出熱鬧、好玩的數個小巧的段目交織而成。開頭跟結尾則是節錄相聲的基本段目「玲瓏塔繞塔」，營造磅礴的表演氛圍。

問：那這次是與秉劼搭擋演出，你們有做什麼修改嗎？

希：對唱數來寶的定位就是一段熱鬧的開場節目，旨在炒熱氣氛，因此我們就發想如何增添歡樂與活

潑。這次的不同之處在於段子中間的快板過門，我們運用花式的板式增加兩人的互動，就像街舞裡頭的「尬舞」一樣，我們「尬板」，你來我往雙方互「尬」花式板式。

問：傳統的竹板快書、數來寶較少見到花板，在臺灣更是少見。你是怎麼有機會學習花板的呢？

希：臺灣沒有什麼人在打花板，當初我是透過老師分享的網址，觀看一位大陸的表演藝術家教學花板的板式，當時覺得很有意思，邊看邊學就自學了一點。我覺得花板的視聽效果張力十足，容易馬上吸引觀眾的注意，更具特色，也有助於竹板在臺灣的推廣。

問：彥希現在高三，剛考完學測放寒假，大概在這半年的準備考試期間你無法參與演出，這次演出是復出之作，你會緊張嗎？前面的演出空窗期又如何調整、維持狀態呢？

希：畢竟這次的段子小巧，自己也熟悉，文山劇場也是很熟悉的演出場地，並不會感到緊張。維持狀態

的話，主要是善用零碎時間練習。之前忙著準備學測，將近半年沒有演出，偶爾有空會拿起板子打一打，或在洗澡時練練嘴皮子，講些繞口令、貫口、竹板書，盡量維持演出的感覺。不求進步但至少不能退步。

幕後直擊

加入觀眾互動，更有吸引力

採訪報導／相聲粉
受訪者／陳秉劫（左）

問：秉劫由於學業，大半年沒有演出，再度上臺什麼感覺？

劫：一開始不太適應工作，好在從以前到現在我們的表演模式一直是這樣子，所以這次回來有種回到家的感覺，既陌生又熟悉。

問：那這次你和彥希所表演的對唱數來寶，在改編的地方和以往有什麼不一樣？希望用什麼方式來呈現？

劫：原本我們是自己講自己的部分，後來發現這樣沒辦法吸引觀眾的注意，所以我們加入了彼此間的互動，甚至是和觀眾的互動，讓表演更完整，更有吸引力。

問：這次和彥希搭配的過程中，有什麼特別的感受或體
　　會嗎？

劼：彥希和我一樣，也是大半年沒回來，所以我們一開
　　始都有些陌生，在經過多次的討論和演練後，終於
　　找到最好的方式來詮釋。

對口相聲

戲劇雜談

演出／魏竹嶢（甲）・李沐陽（乙）

甲：各位觀眾朋友大家好！

乙：大家好！

甲：我們作為相聲演員，不容易。

乙：嗯。

甲：很多東西都得研究。

乙：都得研究些什麼呢？

甲：比方說什麼舞臺劇、傳統戲曲都是我們借鑑、學習
　　的對象。

乙：哦，都得學習。

甲：拿我來說好了，我對這戲劇就特別的有研究。

乙：唉唷，看不出來您還是位研究者。

甲：那是！我研究戲劇這五十多年來啊，可以說是……

乙：欸，等會！……我就問你一件事啊，敢問您老人家
　　今年高壽啊？

甲：不敢，二十四了。

乙：二十四啊！

甲：嗯。

乙：你研究戲劇就五十多年？

甲：然也！

乙：還然也啊？這能對嗎？

甲：怎麼不對啊？

乙：你說說你怎麼算的？

甲：我先研究戲劇七年，京劇八年。

乙：七加八是一十五。

甲：欸，七八五十六。

乙：喔，乘法啊！

魏竹嶢，你實在太占版面了。

甲：當然啦！

乙：你、你怎麼會用乘法嘛！

甲：表演藝術嘛，相互借鑑，相輔相「乘」！這就說明了得用乘法。

乙：對，學戲劇的數學都不太好。

甲：別看我數學不怎麼樣，我對表演藝術研究可透澈了。

乙：那你說說你都研究些什麼？

甲：我就拿我研究的報告裡面，舉一小部分來說明。

乙：好。

甲：這個戲劇啊，與傳統戲曲就有許多不同。

乙：這都是戲劇表演啊，你跟我們說說具體上有哪些不同？

甲：先拿舞臺劇來說，舞臺劇有四場戲就得有四個布景，多好的戲沒有布景照樣演不好；道具要什麼就得有什麼，少一樣兒也不行；而且舞臺劇需要工作

人員高度的配合，只要出一點點小差錯，那就完蛋了。

乙：這麼嚴重啊？

甲：我就親身經歷過呀！

乙：你遇過什麼呢？

甲：我大學念的是戲劇系，在學校我們排演過一齣戲，那是個槍戰的場面。那場戲的重點，是我要拔槍把對手演員給打死。

乙：你演的戲都夠血腥暴力的。

甲：正常來說，我拔出槍對著對手演員扣下扳機，旁邊那個負責音效的同學就要按下開關。「鏜」的一聲，對手演員就要躺下了。

乙：這就死了！

甲：結果那次演出壞了！我拔出槍對著對手演員扣下扳機……

乙：「鏜」的一聲，他死了！

甲：錯！槍沒響。

乙：啊？它怎麼沒響？

甲：負責音效的同學睡著了。

乙：啊，他睡著啦？

甲：槍聲硬是沒有響啊。

乙：那怎麼辦啊？

甲：我反應快啊！（裝作演戲）「……哈哈哈哈哈，嗯嗯嗯！欸！欸！」

乙：欸，停！槍聲沒響你就改演神經病啊是不是？

甲：什麼改演神經病啊！

乙：那你幹麼啊！

甲：我透過這個笑聲，希望把那個音效的同學給吵醒！

乙：喔，叫醒他！那他醒了嗎？

甲：他睡得很沉哪！

乙：睡死了。

甲：我一看這邊沒辦法了，那往這一邊想辦法吧。

乙：你怎麼辦啊？

甲：「哈哈哈……」

乙：他還接著笑呢。

甲：「你在死前還有什麼話想要說的嗎？」

乙：這是在拖延時間哪，那他怎麼回你啊？

甲：「要殺就殺哪，這麼多廢話！」

乙：他還搞不清楚狀況啊。

甲：我一聽這個氣啊……

乙：你是得氣。

甲：當時沒辦法了，對著他我又開了一槍。

乙：這回槍聲響了？

甲：還是沒有響！

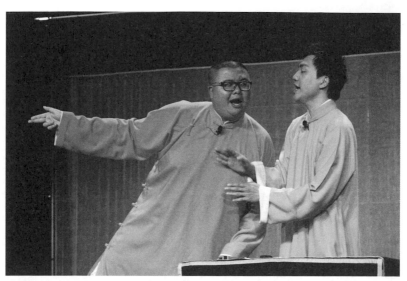

魏竹嶢，你用體重在欺負李沐陽嗎？

乙：對啊，他睡死啦！

甲：我真的沒辦法了，我只好對著他說：「想不到你小子倒是挺有膽識的，今天我是英雄惜英雄，好漢疼好漢，我就大發慈悲放你一馬，滾！」

乙：你就放他走啦？

甲：說完這話，我就順勢把槍收回腰上。

乙：欸，不對，你這跟原來的劇情不合，這演不下去！

甲：別急，就在這個時侯，人都還沒走遠，這把倒楣的槍響了。

乙：負責音效的同學醒了！

甲：他是醒了，觀眾以為我在臺上自殺呢！

乙：他還差點變太監。

甲：這時候我趕緊重新拔出槍來，「站住！」。

乙：幹麼？

甲：「你以為我只有一顆子彈嗎？」

乙：你不都放他走了嗎？

甲：不是啊，槍都響了，我能不反悔嗎？

乙：反悔啊！什麼亂七八糟的。

甲：真人實事。

乙：還真事啊！

甲：這就說明了舞臺劇它是比較複雜的，京劇相對而言就簡單多了，一桌二椅，全憑想像，搞定所有場

景。

乙：喔對，因為京劇是意象的表演，靠觀眾的想像力。

甲：比方說，這桌子就可以不當桌子用。

乙：當什麼用啊？

甲：那邊放個椅子，這邊再放個椅子，這就是橋。

乙：噢，這樣一擺就是橋梁了！

甲：演員嘴巴上再這麼一念：「待我登高一望！」再往桌子上一站。

乙：這回成什麼？

甲：這就變成山坡了。

乙：噢，一句唱詞就把橋梁變成山坡了。

甲：光是這一點，就說明了戲劇和戲曲大不相同。

乙：那你除了這個以外，還能不能說出什麼不一樣的地方？

甲：演員上下場的方式也不一樣啊。

乙：你先說舞臺劇。

甲：比方說舞臺劇，我們今天演個在客廳的戲，那就得有一個客廳的布景，要有一個道具門，演員上場，「叩叩叩」，「進來吧」，一推門，就進來了。

乙：很生活，很自然。

甲：自然生動。京劇更簡單了。

乙：是嗎？

甲：就一個上場門，一個下場門，演員一律都從這邊上、這邊下。（比動作）

乙：這叫出將入相。

甲：沒錯，每一個京劇角色都得亮相，比方說大家比較熟悉的人物，三國裡頭的大武生、大將軍趙雲，趙子龍。

乙：那你給我們試試他是怎麼登臺亮相。

甲：那真是特別的帥氣，我給大家學學，「來也！」（用嘴打鑼鼓《四擊頭》亮相不動）

乙：好！趙雲登場亮相！……你幹麼啊？

甲：別動！有人照相呢。

乙：哪有啊？

甲：趙雲出場亮相就這麼帥。

乙：那要是我在京劇的舞臺上放上一個真的門，那怎麼樣？

甲：京劇上面放真的門？

乙：對，比照舞臺劇。

甲：那趙雲就不可能這麼帥了。

乙：不會吧，不然你給我們試試一個有門的。

甲：我再給你試個有門的。

乙：我看看有門會怎麼樣。

甲：「來也！」（用嘴打鑼鼓《四擊頭》，邊作邊打，叫板以後又學話劇中開門動作，然後又學武生亮相，跌倒）。

乙：噢，你小心點嘛，那邊有門檻的。

甲：有門就不能這麼帥了⋯⋯

乙：從趙雲變白雲了。

甲：什麼白雲！

乙：所以京劇它沒有門！

甲：欸，京劇有的時候，它劇情需要，它要有門。

乙：那有門的時候怎麼辦？

甲：需要門的時候，演員伸手一抓，就得抓出個門來。

乙：大衛魔術啊，還抓門？

甲：比方說有個戲，《三娘教子》。裡頭的老管家薛保一看天色不早了，出去看看小主人放學回家了沒有，就有這個抓門的動作。

乙：那戲是怎麼演的？

甲：「天到這般時候，不見東人歸來，待我出門去看。」注意要抓門了。（做動作）左邊開、右邊

開、推開分左右、撩袍、邁門檻、走出來這麼一瞧。（停頓）

乙：你瞧見什麼啦？

甲：什麼也沒瞧見！

乙：噢！什麼都沒有啊，真省事！

甲：伸手抓就得抓出個門來。

乙：這就是抓門。

甲：沒錯。

乙：那你再說，除了門以外還有什麼地方不一樣？

甲：演員表達情緒的方式也不一樣。

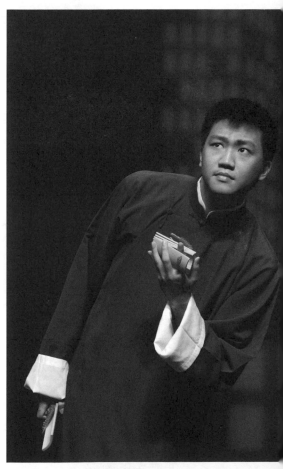

李沐陽，你瞧見什麼啦？

乙：什麼情緒不一樣啊？

甲：就拿這哭笑來說好了，舞臺劇、電視、電影裡頭那是真哭，該怎麼哭就怎麼哭，真實的情緒帶動眼淚。

乙：真實。那要京劇呢？

甲：京劇就簡單多了，透過程式化的動作，讓觀眾知道這個角色他在難過，那就可以了。

乙：什麼叫程式化的動作啊？

甲：就是固定的動作。比方說，京劇裡頭老生都是這麼哭的。

乙：怎麼哭的？

甲：「唉，我的娘……啊……」

乙：這老生一叫起他的娘他就餓了是吧，餓、餓、餓、餓……

甲：那是一個感覺！青衣、花旦也是一樣啊。

乙：怎麼哭的啊？

甲：「喂……呀……」

乙：你們有沒有覺得這青衣讓人不舒服啊，是吧？

甲：不舒服什麼啊，就是這個感覺！程式化，讓觀眾知道這個角色在難過。

乙：所以都是固定用這種方式在哭。

甲：沒錯，臺上這麼哭，臺下可不能這麼哭。

乙：會嗎？

甲：臺下這麼哭，那就很可怕啦！

乙：不會啊，臺下這麼哭，那就很好看！

甲：比方說，有一家在辦喪事，十幾個人抬著一大口棺材，孝子在前面打著幡，回頭一見棺材，想起死去的老娘，心裡頭一難過，「唉，我的娘……啊……」後面的姐姐妹妹跟上來，「喂……呀……」

乙：哎，熱鬧。

甲：熱鬧什麼啊？你這走在街上就可以賣票了。

乙：買票看人家出殯啊？

甲：路旁還有個老頭。「呃，好！」

乙：你好什麼好啊，人家出殯你叫好啊！什麼亂七八糟的。

甲：臺上這麼哭，臺下不能這麼哭。

乙：就是要說舞臺和生活得要分開。

甲：笑也是一樣啊。舞臺劇、電視、電影，那是配合人物、情境，該怎麼笑就怎麼笑，「呵呵呵、哈哈哈、嘿。」不同的笑。

乙：投入角色。

甲：沒錯，但是京劇的笑很有特色。

乙：京劇是怎麼笑的啊？

甲：京劇笑起來特別的美，尤其是小生的笑，特別有特色。

乙：你給我們舉個例子。

甲：比方說，比方說大家比較熟悉的，三國裡頭的周瑜，周都督，笑起來就是這個樣子……周瑜兩隻手一掏這個蟑螂角。

乙：什麼蟑螂角，人家那是翎子！

甲：哦翎子，周瑜啊一掏那翎子，「哈哈！哈哈！啊……哈……哈哈哈哈哈……」

乙：你還別說，笑起來挺美的！

甲：臺上這麼笑，那是挺美的，臺下不能這麼笑。

乙：會嗎？臺下這麼笑也很好看啊。

甲：臺下這麼笑就很可怕啦。

乙：真的嗎？你給我們說說？

甲：比方說今天觀眾一看我們這個組合，覺得挺好笑的：「欸，你看他！哈哈！哈哈！啊……哈……哈哈哈哈哈……」」。

乙：你看他笑到都快中風啦……他這也是笑啦！

甲：他是笑了，旁邊都嚇跑了。

乙：對對對，你們在底下就別這麼笑了。欸，除了哭笑，你再說說還有什麼地方不一樣。

甲：吃喝也不一樣啊。

乙：是嗎？

甲：比方說電視、電影、舞臺劇都是真吃真喝。

乙：喔！

甲：前一陣子有個電影《總舖師》要拍吃飯的鏡頭，導演一看現場準備好了，也不管演員餓不餓，「現場準備啊！Action！」演員趕緊吃吃吃，導演一看，欸～這情緒不對啊，「cut！場記，添飯重吃。」

乙：啊？還吃啊？

甲：為了拍好這個鏡頭，有時候演員要重吃好幾次哪！

乙：這都得吃出毛病來了！

甲：京劇就簡單多了，每一個角色，一人發一個木頭酒杯，還有一個木頭酒壺，拿酒壺點一下酒杯，酒就算斟滿了。演員嘴巴上再這麼一念：「酒宴擺下！

（用嘴學吹一曲《三槍》，邊吹邊做喝酒亮杯）告
辭了！」

乙：啊？回來！你怎麼走啦？

甲：我吃飽回家啦！

乙：你吃什麼你就吃飽啦？

甲：不是，音樂一響表示吃過了嘛。

乙：不行，這樣子不真實，要嘛你真吃。

甲：京劇也得真吃？

乙：京劇也真吃啊。

甲：真來四菜一湯，來一個紅燒牛肉、鍋燒海參，老生
把鬍子摘下來吃海參（做動作）。

乙：這鬍子還能摘下來啊？

甲：吃完了你再聽那嗓子都啞了，也沒法唱了。

乙：對對對，會影響唱，不能真吃。

甲：說到這個「唱」，那就是我們傳統戲曲最大的特

色。

乙：是嗎？你給我們說說這「唱」有什麼特色。

甲：它不同於西方歌劇、音樂劇的演唱。唱戲是屬於東方戲劇特有的表演形式。

乙：聽你這樣說，這個你也有研究啊？

甲：不敢說有研究，就是一些小小的心得。

乙：那你跟我們分享分享。

甲：比方我們剛剛說有個行當叫老生，光這個老生就分成好多不同的流派。

乙：對！因為演員的表演風格不一樣，衍生出不同的方式，就好像什麼少林派、武當派、峨嵋派……那是一樣的意思。

甲：這當中最著名的兩個流派，就是馬連良先生的馬派跟麒麟童先生的麒派。

乙：這兩位都是京劇表演的大師。

甲：有句話說「南麒北馬」，講的就是這兩個人。

乙：你先跟我們講講那馬派。

甲：馬派最大的特點就是「吃著餛飩燙舌頭」！

乙：喔！馬先生是個吃貨。

甲：欸，怎麼講話，什麼叫馬先生是個吃貨啊！

乙：你自己說的啊，什麼餛飩還燙什麼豬舌頭，那不是吃貨嗎？

甲：那是一個比喻，就好比有一碗熱餛飩，舀起一顆放到嘴巴裡頭去，吞下去呢嫌燙，吐出來又捨不得，就只好放在嘴巴裡頭慢慢放它涼，馬先生那個唱腔啊，是越聽越有味兒。聽起來那叫瀟灑飄逸、酣暢淋漓。

乙：你說得很清楚，我聽得很糊塗啊。

甲：唉唷，看你那樣子你好像不信啊？

乙：什麼我好像不信啊，我根本不信。

甲：這麼說，你懂馬派？

乙：嗯？不懂！

甲：真不懂？

乙：真不懂！

甲：那就好矇了……

乙：矇什麼呢你！你要真會馬派，你現場給我們來一段。

甲：那有什麼問題啊！當這麼多觀眾的面，我就給你學段馬派的代表劇目《淮河營》。

乙：你給我們大家講講那故事。

甲：沒有問題。西漢末年，皇后亂政，有個老頭叫做蒯（ㄎㄨㄞˇ）徹……

乙：什麼老頭？人家那是忠臣。

甲：喔！有個忠臣老頭叫蒯徹，他發現國家危難，就帶著李左車和欒布，三個老頭跑到淮南去找淮南王劉長搬兵救駕。

乙：怎麼聽著就有些彆扭啊？

甲：這個劉長擺下了刀兵陣要為難這三個老頭。

乙：三個忠臣！

甲：這欒布看到刀兵陣就說：「我不去啦！我不去啦，我怕呀、我怕呀……」

乙：這欒布是你演的吧？什麼德行啊。

甲：蒯徹一看到欒布這個樣子，就生氣了，對著他唱了這段經典的流水板：「此時間不可鬧笑話，胡言亂語怎瞞咱，在長安是你誇大話，為什麼事到如今耍奸滑，左手拉住了李左車，右手再把欒布拉，三人同把那鬼門關上爬。」

乙：對，這就是經典唱段《淮河營》。

甲：我給大家學學這吃著餛飩燙舌頭的感覺（學馬派，唱《淮河營》）：「此時間不可鬧笑話，胡言亂語怎瞞咱，在長安是你誇大話，為什麼事到如今耍奸滑，左手拉住了李左車，右手再把欒布拉，三人同把那鬼門關上爬……」

乙：先不管你學得像不像，你先把你嘴裡那襪子拿出來行嗎？

甲：（吐餛飩狀）

乙：啊？你嘴裡還真有餛飩啊！

甲：這就是馬派的特點了。（學馬派）

乙：還特點呢，你別踐了好不好，你再給我們說說那麒派。

甲：說到這麒派我就更有心得了，那麒派是重金屬搖滾哪（學搖滾）……

乙：行了，停！我就不知道你還是搞地下樂團的。

甲：什麼呀！

乙：京劇還能搖滾？

甲：這就說你不懂了！人家麒麟童先生，那是用嘶吼的嗓音、誇張的作表來詮釋人物。人家是用生命在唱戲啊，用生命在詮釋人物啊！那跟重金屬搖滾是一樣的！

乙：你在說什麼亂七八糟的啊。

甲：看你那樣子，你又不信了是吧？

乙：不是不信，要不你現場給我們學一段？

甲：好，我今天就給你學一段麒派的代表劇目《蕭何月下追韓信》。

乙：你還是把這故事給講一講。

甲：沒問題，這講的就是蕭何在月亮底下追趕韓信的故事。

乙：你這有講和沒講不是一樣嗎？

甲：這故事大家比較熟悉嘛！

乙：那你幫我們講講那唱詞。

甲：「我主爺起義在芒碭（ㄉㄤˋ），拔劍斬蛇天下揚。懷王也曾把旨降，兩路分兵進咸陽。先進咸陽為皇上，後進咸陽扶保在朝綱。今日裡蕭何薦良將，但願得言聽計從重整漢家邦，我們一同回故鄉。撩袍端帶我把金殿來上。」

乙：還真長啊，大家忍耐忍耐吧。

甲：忍耐什麼啊。

乙：你就給我們學一段這麒派。

甲：我就給你學學麒派的感覺，重金屬的感覺！「我主爺起義在芒碭，拔劍斬蛇天下揚。懷王也曾把旨降，兩路分兵進咸陽。先進咸陽為皇上，後進咸陽扶保在朝綱。今日裡蕭何薦良將，但願得言聽計從重整漢家邦，我們一同歸故鄉。撩袍端帶我把金殿來上……」

乙：ROCK！接著往下唱！

甲：唱不了了。

乙：你怎麼唱不了了？

甲：我的腰閃到了。

乙：我去你的吧！

馬派與麒派

「馬派」為馬連良先生所創，馬連良是著名的京劇藝術家，老生演員，成名於20年代，為四大鬚生之一，享譽數十年不衰。「馬派」是當代最有影響力的老生流派之一。

「麒派」為周信芳先生所創。周信芳是著名的京劇藝術家，老生演員，由於嗓音沙啞，便於演唱上另闢途徑，酣暢樸直、蒼勁渾厚，饒富感情，由於他藝名「麒麟童」，故世稱為「麒派」。

四擊頭

「鑼鼓經」是中國戲曲裡打擊樂所用的記譜方式，用中文的文字模擬器樂發出的聲音，而戲曲裡的「鑼鼓經」有些已有固定的結構，一套一套的，用於什麼人物或場合也大致固定，比如「四擊頭」是其中一套，常用於武生出場。

三槍

《三槍》的全稱是「急三槍」,是京劇中常用的嗩吶曲牌,也是嗩吶曲牌中最短的一個,當劇中人有寫信、看信、飲酒、寒暄、哭泣等動作,或者敘述往事時,便用它當作伴奏樂曲來烘托氣氛。

淮河營

這是馬連良的馬派名劇,劇情大約是説呂后打算奪漢室天下,又害怕劉氏宗親反對,於是騙出御史張蒼所保管的劉氏宗譜燒毀,正巧淮河梁王劉通(又名劉長)也派人向張蒼要宗譜,張蒼急得要自盡,沒想到他兒子張秀玉早把真卷藏起來了,呂后燒毀的是副本,張蒼於是將真卷交出。而劉通本來不知道自己的生母被呂后所害,之前蒯徹、李左車、欒布等跟他説出此事,卻被他囚禁起來,直到看了宗卷才明白。於是聯合七國及周勃、陳平、張蒼等扶助漢文帝劉恆即位,殺呂姓全族,呂后焚宮自殺。

這整齣戲演起來很長，《淮河營》只演李左車、
欒布等三人去勸說劉長起兵討呂這一段，比較
短，經常單獨演出。

蕭何月下追韓信

這是京劇傳統劇目，也是著名京劇表演藝術家周
信芳（麒派）代表劇目。劇情是說韓信在項羽帳
下懷才不遇，於是投奔劉邦，雖受到蕭何賞識，
卻仍未獲重用，乃再次不告而別，被蕭何發現後
追回，這就是「蕭何月下追韓信」。後來，蕭何
向劉邦推薦韓信被採納，從此，劉邦文依蕭何、
武仗韓信，問鼎中原、逐鹿天下。

幕後直擊

傳統段子
加入更多現代元素

● 採訪報導／相聲粉
● 受訪者／魏竹嶢（左）

問：《戲劇雜談》這個段子由你負責改編，有什麼感想
呢？

嶢：這是一段傳統相聲，跟現在的觀眾距離遙遠，而且
我們又不像名家前輩可以完整詮釋，所以如何用20
幾歲的角度跟認知來詮釋它，是本段要點。排練的
過程中，得到劉越逖老師的幫忙，前輩讓我們知道
如何去使活，包袱才能響。

問：你覺得結合了京劇的相聲，現代觀眾聽起來有什麼
困難嗎？

嶢：我先說侯寶林大師好了，侯寶林老師之所以能說
這個段子，在於他的唱功很好，模仿誰像誰，在那

個年代，京劇名家等同於是現在的五月天、周杰倫等知名藝人，所以當他模仿得很像的時候，自然而然，觀眾有所共鳴，他可以藉由正唱的方式，就讓觀眾得到樂趣。可是我們後輩演員在演繹的時候，這些名家已經離我們有些時間上的差距，我們可以告訴觀眾這些名家的特點，但因為我們學不像，所以如何讓觀眾理解，可能需動用更多元素來詮釋，例如歌舞、流行音樂、搖滾等等。

問：這次表演上，你自己最大的體會是什麼？

嶢：我特別感謝朱德剛老師和劉越逖老師，在段子最後打磨的階段，他們提供了許多寶貴意見，讓我們這個年紀的演員知道，如何去善用你會的東西，去避開自己不擅長的，在舞臺上把最好的一面呈現給大家。對我而言，有一個比較遠大的理想，希望跟我年齡相仿甚至更年輕的，在聽過我的表演後，知道原來傳統戲曲離我們其實並不是很遠，希望他們更願意買票進劇場成為傳統戲曲的觀眾。

幕後直擊

自製演出
承擔票房責任

● 採訪報導／相聲粉
● 受訪者／李沐陽（實習導演，右）

問：這次的自製演出，有什麼特色？

陽：我們這次自製演出和北曲老師們的公演不同，我們的節目沒辦法像老師們那樣厲害，我們想要的是，能不能有一些創意，把我們年輕人的想法放在裡面。像是新聞稿在撰寫的時候，內容的寫法，就會跟傳統的不同，宣傳的時候，上電臺、電視，也都我們自己去，節目單、DM等等也不再以名演員為設計主軸，因為我們都沒有什麼名氣，我們是一個團隊，是「北曲好Young黨」，我們要有年輕人的氣息！例如這次節目單用紅包袋的方式呈現，包含了我們其中很多人的創意與巧思，這就和以往不同。以前我們也演出過，那時候我們只要排練與上臺，其他事情都由老師操辦，現在長大了，不但要做行

政，還要面對現實、承擔票房壓力，如果票賣不出去的話，問題一定出在我們身上，所以我們每個人要很踏實的為票房盡一份心力，承擔的責任重，學習到的也就更全面。

問：這兩天演出的票近乎賣完，有沒有對於自己日後的期許，還有自己對於表演的想法，還有關於工作團隊的想法？

陽：我們這次票房看起來不錯，很大的一個原因是北曲學員的媽媽們的支持，和舊有的顧客群，因此對於我來說，最希望的還是能拓展觀眾群，尤其是年輕的族群，我們需要的是新的觀眾群，希望之後是觀眾因為「北曲好Young黨」而來，而我覺得我們的團隊是很全面的，所有的人才都有，不管是編導、編輯、宣傳、行政、平面視覺等等，各方面的人才都有，就是欠缺經驗，所以如果我們能有再多一些機會，去練習、學習、嘗試，就可以做得更全面。相信慢慢的，也能累積屬於我們的觀眾群。

對口相聲

討白朗

演出：宋明翰（甲）・郭志傑（乙）

甲：今天上臺，特別的榮幸能跟我身旁這位郭老師同臺演出。

乙：怎麼跟我說相聲你就榮幸了呢？

甲：您對曲藝界的貢獻太大了，不但演出、創作，還促進兩岸交流、文化的傳承。

乙：那不算什麼。

甲：又是我們臺北曲藝團的前團長。看到您這麼多年對臺北曲藝團的付出還有努力，特別的感動。

乙：說不上。

甲：乾脆這麼說吧，要是臺北曲藝團沒有您的話⋯⋯

乙：怎麼樣？

甲：早就紅了。

乙：我讓你誇我啦？

甲：別生氣嘛，開開玩笑。其實啊，每次上臺我都特別的珍惜。

乙：為什麼呢？

甲：課業壓力特別的大，能夠站上臺為大家表演一段相聲，特別的舒壓。

乙：這倒是。

甲：除了相聲以外，我還培養了很多的興趣。

乙：對，年輕人就應該興趣廣泛，那除了說相聲，你還喜歡什麼呢？

甲：我喜歡看小說。

乙：看小說好啊，喜歡看哪一種小說？

甲：穿越小說。

乙：穿越小說？

甲：就是平凡人穿越回到古代的故事。

乙：哦！跳過朝代往前走？到以前那兒生活。

甲：對，而且我還有個夢想，就是我自己也穿越回到古代，跟康熙皇……

乙：（噗哧一笑）行行，先別說了。大家別看明翰長得成熟呢，其實內在就是個小屁孩。你說這種穿越小說，就是劇作家、作家想像，然後寫出來，讓大家看了高興，幻想一下，你把它當夢想啊？你也只能在夢裡想一想了，你要真把它當夢想，你就太幼稚太無知了。

甲：團長，您今年高壽啦？

乙：我六十了。

甲：六十？六十那是花甲之年啊。不容易，不容易。

乙：什麼叫不容易啊？

甲：就您這麼腦殘，還能活到六十？真不容易！

乙：這誰家的孩子，怎麼說話的你！

甲：不是，什麼叫我無知，我小屁孩？您知不知道，現在全世界，有很多科學家在投入穿越的研究啊。

乙：小說家、劇作家我聽說很多了，科學家我不知道。

甲：您不知道？

乙：沒這回事！

甲：我隨便給您說幾個。

乙：你還能說出來？

甲：廢話！

乙：你隨便說，我聽聽看。

甲：宋雲森。

乙：沒聽過。

甲：宋雲森你沒聽過？

乙：沒聽過。

甲：唉唷，您果然是腦殘啊。

乙：我沒聽過宋雲森我就腦殘啦？

甲：他是本世紀最偉大的科學家！說出他的外號嚇死
　　你！

乙：你說出來讓我認識一下。

甲：我爸！

乙：你爸？你爸我認識，我跟他聊過很多次天，沒有一次提過什麼穿越的事。

甲：廢話，他智商那麼高，講給你聽你也聽不懂啊。

乙：哦，還怪我？

甲：廢話！我爸為了穿越，下了很多的功夫。

乙：下什麼功夫？

甲：隨時隨地都在想著穿越。

乙：是嗎？

甲：吃飯吃到一半，對著空碗：「我要穿越，我要穿越！」

乙：這不是有病嘛！

甲：沒人理他。

乙：廢話。

甲：睡覺睡到一半，推開窗戶：「我要穿越，我要穿

越。」

乙：這是夢遊了，還是犯病了？

甲：也沒反應。

乙：廢話！

甲：到後來，他研究出宇宙有黑洞，可以穿越時空。

乙：這還用他研究，大家都知道。

甲：他就走遍臺灣，跋山涉水，去尋找黑黑的山洞。

乙：喔，黑洞就是黑黑的山洞啊？

甲：終於，他在臺東發現了一處山洞，那就是他夢寐以
　　求的黑洞啊！

乙：是啊！

甲：才剛走進去，就聽轟隆！我爸⋯⋯

乙：穿越了！

甲：被火車壓了！

乙：那還不被火車撞啊？

甲：等他再一睜開眼，唷，成功了！

乙：成功穿越啦？

甲：到成功醫院了！

乙：真行，到醫院算命大我告訴你。

甲：雖然經歷了這小小的挫折，我爸仍然不灰心。

乙：還不死心啊？

甲：上廁所上到一半，對著馬桶：「我要穿越，我……
　　（嘔吐聲）」

乙：行了行了，我都有點同情……我跟你說，你勸你爸
　　爸還是放棄吧，照他這樣再研究個十年、二十年也
　　不可能穿越的。

甲：你那什麼態度啊？（歪學）「再研究個十年、二十
　　年也不可能穿越的」科學家能輕易放棄嗎？要是遇
　　到一點挫折就放棄，那愛迪生能發明電燈泡嗎？愛
　　因斯坦能提出相對論嗎？趙藤雄能把大巨蛋蓋成馬

桶蓋嗎?

乙:趙藤雄是科學家嗎?

甲:反正只要還有一絲希望,永不放棄,這就是科學精神。

乙:是,你說的是有點道理。那我請問你,你那永不放棄的老爸,他能穿越了嗎?

甲:能穿越了「嗎」?講話一定要帶個「嗎」,又不是媽寶,奇怪。我告訴你,我爸能穿越了!

乙:真的能穿越啦?

甲:就在去年的9月份,我爸打造出全人類史上的第一臺時空穿越機。

乙:時空穿越機?

甲:高科技啊!我爸很用心才做出來的。那臺機器,體積也特別大。

乙:多大?

甲:大概有……這麼大吧(滑手機貌),欸,有沒有

wifi，借我連一下好不好？

乙：什麼亂七八糟的啊？

甲：翻到背面，有我們的商標。

乙：哦，還有商標。

甲：一顆蘋果。

乙：嗯？

甲：左邊被咬了一口。

乙：什麼？

甲：右邊也被咬了一口。

乙：唉，別說了！什麼叫時空穿越機啊……根本就是山寨機。商標都學人家，喔，人家蘋果咬一口，你的蘋果咬兩口。你這玩意少唬我，就是個山寨機，滑過來滑過去，你以為我不知道那什麼啊？

甲：你別拿我們家的發明跟那種落後的東西相提並論行不行啊。

乙：什麼叫落後的東西啊？你在那邊用來用去誰都在用，有什麼稀罕的？

甲：你以為這是在滑手機啊？不是！

乙：不是？你怎麼在那邊滑來滑去？

甲：這是在設定穿越的時空還有角色。

乙：時空跟角色都能設定啊？

甲：對。很遺憾的是，從去年發明到現在，我爸他一直不敢用。

乙：為什麼呢？

甲：第一，要是這臺機器壞了，他穿得過去回不來，怎麼辦？第二，要是這臺機器不靈，他不能穿越，我爸這科學家的臉往哪兒擺啊？

乙：還挺要面子。

甲：老人家就是這樣，畏首畏尾的，小孬孬。（指乙）

乙：你往哪指啊？

甲：反正我不管！要是穿得過去回不來，沒關係，我早就想離家出走了。

乙：你呀？那也算為民除害了。

甲：什麼話！要是這臺機器它不靈，沒關係，那丟臉的也不是我啊。

乙：你說這什麼孩子啊！

甲：於是我趁著我爸睡得正香的時候，把那臺機器偷偷拿走。

乙：喔，拿過來用。

甲：其實不瞞您說，我的潛意識裡面一直覺得我是個英雄。

乙：自我感覺挺良好的。

甲：終於被我逮到機會，穿越回古代，當一個英雄看看。

乙：想到以前試試當英雄？

甲：對。

乙：可以，試試看啊！

甲：拿起機器，輸入了：英雄。唰，那機器發出了電流，把我電得都不省人事啦。

乙：穿越啦？

甲：再一睜眼，喲，眼前是一望無際的沙漠。

乙：這什麼地方？

甲：不知道。我穿著白衣服，腰裡繫著腰帶，這微風吹來，頭髮飄著，腰帶也跟著飄，特別的俊俏。

乙：有點武林高手的味道啊。

甲：手上還拿著一本武林祕笈哪，翻開第一頁，上面寫著……

乙：什麼？

甲：欲練神功，必先自宮！

乙：哈哈哈，你成了東方不敗啦！你特地穿越過去喀嚓挨一刀當了人妖。

甲：咳！我太不幸啦！

乙：行行行，不錯，你穿過去，你就這樣吧。

甲：我怎麼變人妖哪！

乙：挺好挺好。

甲：不行，重新拿出機器，重新設定：真正的英雄！
　　唰！我騎在了馬上，街道旁邊圍滿了人，對著我歡
　　呼。

乙：哦。

甲：我變成一個小白臉的將軍，白盔白甲白旗號，坐騎
　　白龍馬，手使亮銀槍。

乙：趙子龍。

甲：花木蘭！

乙：不錯，這穿越機一穿過去不是人妖，就是女人，哈
　　哈，很合適。

甲：仔細想一想，當個女的是不是也不錯啊。

乙：哪不錯啊？

甲：你看從古到今有多少英雄一怒為紅顏，有多少豪傑他上戰場為的是女人！

乙：事實。

甲：再看看現代選舉，都打夫人牌。

乙：女人能頂半邊天哪。

甲：女人比男人有用太多啦！

乙：是啊。

甲：乾脆今天我就變個女人，拿起機器設定：絕世美女。刷！出現了一個鏡子，裡頭有個大美女太漂亮了！

乙：喲！那就是你啊。

甲：跟我們的葉團長一樣漂亮啊！

乙：平常挺欣賞你的，你說這話，你噁不噁心。葉團長一樣漂亮……葉團長那叫漂亮啊？

甲：喔，您的意思是團長她不漂亮？

乙：葉團長那怎麼能叫漂亮呢？葉團長她那叫⋯⋯美麗。

甲：圓場打得不錯。我正給自己撲粉呢，就聽見門簾子被掀開的聲音。

乙：來人啦？

甲：來了一個高頭大漢，身高過丈。手裡拿著單刀，「嫂子，武松有話說！」

乙：你是潘金蓮啊！他要來宰你啊！

甲：命怎麼這麼慘啊。

乙：你快跑吧你。

甲：原來金瓶梅讀太多也有報應啊！

乙：喔，平常淨看金瓶梅。

甲：算了，別整天想著要當什麼女人了，我還是規規矩矩當一個英雄。重新拿起機器，設定：英雄（男的）。喇！再一睜眼，到一個小屋子，桌上有一封

段祺瑞發來的電報。

乙：段祺瑞？那這時間應該是民初的時代了。你看看那個電報寫什麼？

甲：上面寫著Dear……

乙：Dear是什麼啊？

甲：親愛的。

乙：喔，英文啊！

甲：Dear宋公明翰兄臺鑒。

乙：這什麼文法啊？

甲：最近在河南地區出了一個土匪名叫白朗。他是到處做亂，燒殺擄掠，屢敗我軍。把我們袁世凱大總統嚇得睡不著覺，血壓飆高，快要起肖，差點漏尿啊！

乙：這跟陳水扁的症狀差不多。

甲：於是，我在袁大總統面前保舉您為大將軍，相信只要您肯出山，必定能夠掃平白朗。

乙：保舉你？你有什麼本事啊？

甲：我有什麼本事？我有經天緯地之才，安邦定國之志，上馬可以殺賊安天下，下馬可以立萬言。諸子百家，無書不讀，三教九流，無所不曉，上可以致君於堯舜，下可以配德于孔顏。仰面知天文，俯察知地理，通陰陽，曉八卦，熟讀兵書，飽覽戰策，三略六韜，無所不曉，攻殺戰守，抽撤盤環，所用之兵法，可比戰國之孫、吳，興漢之韓信，雖張良復生也未必出其右矣！

乙：這是你啊？

甲：這是諸葛亮。

乙：我問你，你說諸葛亮幹麼啊？

甲：不提他顯不出我的能耐啊！

乙：你到底會什麼？

甲：我會的可多了，什麼吹打彈拉唱，畫畫帶照相，土木油漆匠，賽馬騎大象。

乙：騎大象都會啊？

甲：說錯了，車馬炮士象。

乙：下棋啊？這有什麼了不起！

甲：信裡還說：若宋公為國效力，掃平白朗，則國家幸甚！

乙：國家幸甚！

甲：同胞幸甚！

乙：同胞幸甚！

甲：最後，祝您天天快樂，事事順心，樂透中獎，merry Christmas and happy new year！啾咪！

乙：好嘛，這段祺瑞英文不錯，還會啾咪！

甲：過了不久，有兩人來接我，一直到了北京，看到了袁世凱，我趕緊向前鞠了三個躬，請了四個安，作了六個揖，磕了八個頭。

乙：這是幹什麼啊？

甲：這叫禮多人不怪。總統說：「這次請閣下回國，非為別事，只因豫省一帶白朗作亂，十分猖獗，屢敗

我軍。現在軍事方面準備就緒，就是缺少一名文武兼備的統兵大員。段祺瑞說閣下善於謀略，請你親率勁旅，掃平白朗，想必是不會推辭的吧。」

乙：說的是很誠懇啊。

甲：我說：「既然總統栽培，敝人願率一旅之師，痛剿逆匪。」

乙：一旅人？

甲：總統說：「一旅人？那不夠用吧？」我說：「此言差矣！」

乙：你嚷什麼？

甲：該使勁兒的時候就得使勁兒。「將在謀，不在勇，兵在精，何在多？只要上下一心，努力殺賊，必能夠以一擋十，以十擋百，以百擋千，以千擋萬，以十萬擋百萬，以百萬……。」

乙：你數不完了你啊。

甲：總統說：「那不知宋公有何計策？」

乙：對，你有什麼辦法呢？

甲：「我的計策多啦。像什麼瞞天過海、圍魏救趙、借刀殺人、以逸待勞、趁火打劫、聲東擊西、無中生有、暗渡陳倉、隔岸觀火、笑裡藏刀、李代桃僵、順手牽羊、打草驚蛇、借屍還魂、調虎離山、欲擒故縱、空城計、反間計、苦肉計、連環計，美人計！」

乙：好！

甲：以上說的這些我都不用，我用的是……

乙：什麼？

甲：走為上計。

乙：就準備跑啦！

甲：當天晚上回到我住的飯店，累得我腰痠腿疼。趕緊洗個熱水澡，放鬆一下。

乙：解解乏。

甲：洗完澡之後，脫光了大睡。

乙：還裸睡啊？你這是什麼變態行為啊？

甲：這從小養成的習慣，不脫光我睡不著。

乙：對，很多變態都是從小養成。

甲：隔天早上，梳洗已畢。正在用早點呢，就聽見有人敲門，高喊報告！

「進來！」

「報告大帥，將士們集合完畢，等著您去校閱訓話。」

乙：見見你的兵吧。

甲：我到了校軍場，翻開花名冊，親自點名。

乙：夠仔細的。

甲：「第一連第一排第一班軍士李沐陽。李沐陽！李沐陽呢？」

乙：我哪知道！

甲：不知道像話嗎？有事請事假，有病請病假。真是

的，不學無術，不可饒恕，實在可惡，八嘎雅路！
（日文）

乙：怎麼連日本話都會啊！欸，你衝我叫什麼呀？

甲：不好意思喔，我當了大將軍，看誰都是兵。等一下
我喊李沐陽，您幫我搭個腔可以嗎？

乙：早這麼說嘛，可以。

甲：可以啊！李沐陽！

乙：唉。

甲：你要死啊！

乙：誰要死啦？

甲：我們軍人要有上午的精神，不能有下午的精神。

乙：那叫崇尚武德的精神！什麼上午下午。

甲：反正哪，我喊李沐陽，你得說：有！

乙：行，有點精神就好了。

甲：「李沐陽！」

乙：有！

甲：「段彥希！」

乙：有！

甲：「周良諺！」

乙：有！

甲：「陳思豪！」

乙：有！

甲：「魏竹嶢！」

乙：唉！等會等會，你的兵怎麼全是咱們好young黨的啊！

甲：不是啊，你想啊，哪一天我要是升官發財了，不得照顧照顧這些可憐的老朋友嘛！

乙：喔，是啊。

甲：點完名之後，我親自訓話：「各位弟兄，我們要討白朗，一定要成功。你要立了大功，保你升

官、發財、買房、購車、娶老婆！你要犯了一點小
錯……」

乙：一定嚴懲。

甲：我就娶你老婆！

乙：這是什麼話啊？

甲：誓師已畢，即刻出發。一直到了鄭州。下車一看，
　　歡迎我的人太多啦！士、農、工、商、軍、警就有
　　千人哪。另外還有一群人特別的熱情，對著我大
　　喊！

乙：宋將軍加油！

甲：人客來坐喔。（臺語）

乙：特種營業啊！

甲：才到了鄭州才沒幾天，就有搜索兵稟報：稟大帥，
　　敵軍距離我們十里之遙。

乙：接近啦。

甲：我馬上下令：埋鍋造飯，安營紮寨。又召集了各連

長各排長，嚴加布署，是觀察地形。飽餐之後，我
得休息休息。

乙：養精蓄銳。

甲：脫光了大睡喲！

乙：敵軍當前，你就別脫啦。

甲：不是說了不脫光我睡不著嘛。

乙：唉唷，這變態到哪都改不了啊。

甲：我似睡不睡的時候，就聽見得噔噔噔噔噔，啪，報
告！

乙：噔噔噔什麼玩意兒？

甲：跑步的聲音。

乙：那啪呢？

甲：立正叩馬靴。

乙：挺形象的。

甲：噔噔噔噔噔，啪，報告！第一連第一排第一班搜索

兵報告：「在我軍左前方發現有匪兵一千餘人向我襲擊。」

乙：打過來啦！

甲：我說不要緊張，我們要沉著應戰。

乙：真沉得住氣啊。

甲：馬上傳令，讓第一連迎戰。搜索兵傳令去了，翻了個身，我又睡了。

乙：兵都來了，別睡了。

甲：大驚小怪的，你沒經驗啊！

乙：對，我是沒見過這種陣仗。

甲：我才剛要睡，就聽見噔噔噔，啪，報告！第二連第二排第二班搜索兵報告：「在我軍右前方發現有匪兵兩千餘人向我襲擊。」

乙：又來啦。

甲：我說：「不要緊張，我們要沉著應戰。」

乙：什麼死樣子。

甲：這搜索兵傳令去了，這會兒我不睡了。

乙：對，你不該睡了。

甲：我來翻翻書。

乙：你這又翻書幹什麼呀！

甲：我在找戰術啊！

乙：現在找來得及嘛你。

甲：我才剛把書打開呢。就聽見……

甲乙：「噔噔噔，啪，報告！」

乙：我就知道！

甲：第三連第三排第三班搜索兵報告：「四面八方有匪
　　兵兩萬餘人向我襲擊。我說……」

乙：包圍啦！

甲乙：我說不要緊張，我們要沉著應戰。

乙：他就會這個。

甲：這會兒我不睡了。

乙：沒關係，你接著睡。

甲：書啊，也不看了。

乙：繼續看啊。

甲：（打呵欠）

乙：幹麼啊？

甲：起床。

乙：這才起床啊！

甲：我穿上背心，穿上襯衫，穿上了大禮服。左口袋別好了鋼筆，放好了日記本，右口袋擱好了地圖還有指南針。穿上了馬靴，配上刺馬針，戴上手錶，帶上手套，戴上鋼盔，配上了武裝袋，帶上了指揮刀。掛上水壺，帶上乾糧袋，帶好了救急包，拿起了望遠鏡，放好了iphone6。

乙：還有iphone6啊？

甲：我還帶了幾把手槍。

乙：你都帶了哪些槍？

甲：左輪手槍、紅星手槍、黑星手槍、亞音速手槍、音速手槍、超音速手槍、90手槍、45手槍、貝瑞塔92手槍、64式手槍、9公釐短彈手槍、備用槍、卡賓槍、偽裝手槍、水下手槍、衝鋒手槍、全自動手槍、麥格農手槍、白朗寧手槍、格洛克手槍、比萊特手槍、毛瑟手槍、魯格手槍、柯爾特護林者手槍、沙漠之鷹型手槍。

乙：整個一個火藥庫！

甲：催淚彈、煙幕彈、瓦斯彈一樣兩個分掛左右，我還帶了兩顆茶葉蛋。

乙：你帶茶葉蛋幹什麼呀？

甲：肚子餓了好吃啊！

乙：就知道吃！

甲：然後背上蚊帳、毯子、草蓆、背包、行軍鍋、切菜刀，左手拿著耳機，右手拿著HTC，衝出帳篷，認

　　鐙扳鞍剛要上馬，大家對著我哈哈一笑，我又回來了。

乙：怎麼啦？

甲：我沒穿褲子。

乙：嘻！

自信滿滿的宋明翰。

宋明翰你皮在癢喔～

宋明翰，和郭前團長站上同一個舞臺，這麼高興啊？

白朗

白朗，河南寶豐人，因本名諧音，綽號白狼。清末他曾經在吳祿貞手下當參謀軍官，辛亥革命爆發後，吳祿貞被殺，他在河南寶豐起兵，號召了一批反對袁世凱政權的人組成民兵，威脅著京漢鐵路安全；袁世凱曾調集湖北河南和陝西三省聯軍圍剿白朗未果，又命段祺瑞（安徽合肥人，民國時期皖系軍閥首領，袁世凱去世後，一手主導北洋政府的政治外交，號稱「北洋之虎」）討白朗，迫白朗離皖入鄂，後釀成「老河口案」，引起西方國家對袁世凱強烈抗議。

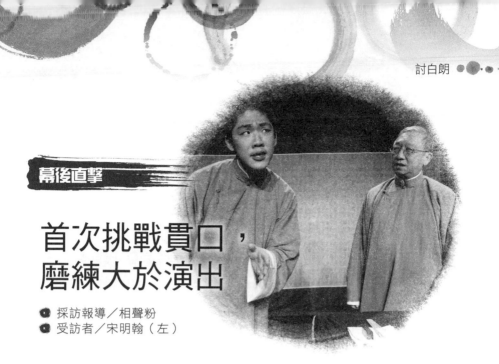

幕後直擊

首次挑戰貫口，
磨練大於演出

● 採訪報導／相聲粉
● 受訪者／宋明翰（左）

問：為什麼會選擇「討白朗」作為本次演出？

答：最初我挑出三個喜歡的段子，與本次搭擋郭老師討
論，老師最後建議我練「討白朗」，他認為這段有
助於鍛鍊扎實基本功，包含貫口、情景描述、快速
切換角色。

問：你認為老師選擇這段的原因，是為了磨練你更大於
演出效果是嗎？

答：大概吧，我猜。

問：討白朗是傳統相聲段目，你做了哪些修改？改編過
程中遇到什麼挑戰？

答：首先處理角色設定問題，相聲雖然天馬行空，故事仍必須盡可能合理化。傳統劇本中，設定逗哏是一位研究穿越的科學家，可是像我這樣一個十五、六歲的男孩，哪像科學家？我就改寫讓我爸當科學家，而我負責體驗他的穿越機。合理化劇本後，緊接著的問題就是劇本好不好笑。傳統的「討白朗」包袱少而且大多已不合時宜，難引起觀眾共鳴。舉例來說，傳統劇本有一段是這麼寫的：「袁世凱大總統接到電報，急得心驚肉跳，腦袋出汗，嘴裡拌蒜，不敢吃飯。」透過誇飾袁世凱的心急如焚，逗樂觀眾。「嘴裡拌蒜」是大陸俗話，臺下的觀眾若無法理解，效果會大打折扣。因此我編了一段新臺詞「睡不著覺，血壓飆高」，維持原文誇飾、押韻的包袱設計。

問：這次的演出有什麼挑戰嗎？

答：這是我第一次挑戰貫口段子。以往我習慣自由即興風格，未必將臺詞一字一句記得仔細。然而這次段子嚴謹，貫口活少一字都不行。此外，我的喉嚨一直比較沙啞，而「討白朗」不僅段子長，到最後仍

有許多加重語氣的臺詞和連續的貫口活，需要分出層次：前幾個貫口語氣和緩、慵懶，以襯托最後貫口的高亢，十分挑戰聲音的控制與續航力。

問：《討白朗》這段難度很高，也因此團裡安排經驗豐富沉穩的郭老師擔任你的捧哏。分享一下郭老師對你的幫助跟影響？

答：起初對稿時，我的臺詞總是不自然、過於生硬，會讓觀眾難以進入故事裡；此外我語速過快、節奏接太緊，觀眾還來不及理解反應，我就接著往下說，使得很多效果出不來。這些缺點都是經過郭老師提醒我才注意到，老師不僅能當下指正，也不斷引導讓我們的演出更生活化，像聊天一般。這次與郭老師搭擋，讓我深刻體會捧哏的重要性，當捧哏的強度與節奏感更好時，觀眾的情緒反而是由捧哏掌控著。跟郭老師搭擋演出，讓我覺得很放心。

幕後直擊

● 採訪報導／相聲粉
● 受訪者／郭志傑（右）

問：您這次是幫明翰捧討白朗，您幫明翰修改段子的哪
　　些部分？

郭：第一個就是讓他認識這個段子，因為這是一個傳
　　統段子，時空背景跟明翰本身差距很大，怎樣讓觀
　　眾能夠接受，裡面的事情是發生在明翰的身上？於
　　是我們想辦法，這才有了穿越的情節，而其實這是
　　綜合了很多段子的精華加上明翰自己的想法。我們
　　把東西做一個連結，讓語言盡量簡練、情節合理一
　　點，中間加入一些包袱，最後成了你們現在看到的
　　成品。明翰也下了很大的功夫，在這麼短的時間
　　裡，明翰的表現是很不錯的。

問：您對這次我們年輕演員的自製演出評價如何？有什

麼期許'?

郭：這次我的評價是中規中矩，還不錯，畢竟大家是剛
　　開始踏入製作的過程。我覺得事後的檢討很重要，
　　每一項原本該怎麼做的，應該一項一項分門別類的
　　討論，由製作或執行製作集合起來討論，從發想開
　　始到執行過程有什麼困難，發現什麼問題，應該怎
　　麼解決等等，下次一定要比這次好。表演是一個綜
　　合性的藝術，也是一個長時間要去磨練、加強的東
　　西，沒有最好，只有更好。

單口相聲

四子科考

演出／洪子晏

今天跟大家說個故事，這個故事發生在清朝。當時有個大財主，他家有四個兒子。老大，為人豪爽；老二，處事圓滑；老三，性格刁鑽；老四，忠厚老實。這個老四忠厚老實，到老三眼裡那就不一樣，老三看老四，怎麼看都像一個傻子！這老三愛欺負傻子，小時候，兄弟四人一起上學，老三總愛坐老四旁邊，每次等教書的老師轉過身去，拿起手，往老四的後腦勺「啪」，打了他一巴掌。這個老四被打了，也不說話，就哭啊。老師一聽到背後有哭聲，轉頭一看，「欸，老四你怎麼哭啦？」不說話，指指老三再指一指自己，老師就知道了，「老三，欺負老四啦？」「沒有，我沒有欺負老四啊。」「那為什麼他哭啊？」「我打了他一巴掌。」「廢話！那不是欺負他呀？」就這樣。

洪子晏，有必要那麼帥嗎？

105

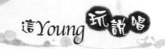

　　說這一年，正是大比之年，兄弟四個人要一起上京趕考。可是這老三不想讓老四跟著去，怎麼辦呢？出發的前一天，老三跑到老大、老二的房間，

「大哥二哥。」

「幹麼呀？」

「咱們明天就要上京趕考了吧？」

「是啊。」

「咱們，別讓老四去了吧？」

「為什麼？」

「……他傻。」

「他傻就不讓他去啊？那你傻呢？」

「不是……浪費錢。」

「浪費錢干你什麼事啊？那是我們爸爸有錢！告訴你，人家結拜的兄弟還是有福同享，有難同當呢，你這就不讓他去啦？不行不行，得讓他一起去！」老大這樣說，老二也是這樣的主意，老三沒辦法，想了一宿的壞

主意。

　　隔天，兄弟四人要出發了，剛要上馬，老三攔住了。

　　「大哥二哥！」

　　「幹麼？」

　　「咱們就這樣出發啊？」

　　「不然呢？」

　　「是這樣的，咱們應該好好的跟我們父母親致謝一下。」

　　「你考好就不錯了！」

　　「不是，咱們在這，一人一句，格律不限，字數隨便，做一首打油詩，以謝雙親，我們順便當一個測驗，誰要是做得上來打油詩，上京趕考，誰要是做不上來，那就不用去了。」老三想，老四肯定做不上來，那就甭去了。

　　老大都還沒說話，他們老爸馬上就說話了，「欸，

好，不錯呀，那就以這上京趕考為題吧。」

以前人不一樣，老爸說話了，沒有人敢說不。

老大就說，「行啊，那誰先來呢？」

「大哥，長幼有序，您先來。」

「好，說什麼呢，上馬落了座，老二。」

「那我，揚鞭出城郭，老三。」

「此去誰得中，老四。」

「我。」

「啊？我？你？你就一個字啊？」

「嗯。」

「還『嗯』呢！咱們前面十五個字，到你這兒一個字啊？大哥，他這不行，他只有一個字。」

「欸，不對，他這一個字能管我們十五個字。」

「能管得上嗎？」

　　「怎麼管不上啊？上馬落了座，揚鞭出城郭，你問：此去誰得中，他說：我，就是他啦，走吧！」說罷，老大一拍馬屁股走了，老二、老四也在後頭跟著，老三還在這彆扭，「怎麼就讓他過了呢……欸你們都走了啊？那我也跟著吧。」兄弟四人就這樣出發，一路上走不多時，老三遠遠看見有一座古廟。

　　老三說：「欸，大哥，前面有一座古廟。」

　　「幹麼，還作詩啊？」

　　「咳～大哥，您懂得，規則一樣就好了。」

　　「喔，我說遠望古廟內有僧，老二。」

　　「樓上倒掛一口鐘，老三。」

　　「年年敲它千百回，老四。」

　　「嗡──」

　　「啊？嗡啊？大哥他說嗡……」

　　「欸，對。」

　　「還對？」

「鐘響不就是一個『嗡』嗎？你甭說敲它千百回了，敲個一萬次，他還是『嗡』！」

兄弟四人繼續往前走，走不多時就遇到了護庄河了。這個河上有一座獨木橋，往橋的這兒走，就要進城了，橋這邊有一個失目先生，什麼是失目先生？失目先生就是眼睛看不見的盲人，這個失目先生想過橋啊，拿柺杖試那橋，不知道這橋穩不穩，這橋不穩，左右搖擺《ㄧ《ㄧ《ㄚ《ㄚ直響，失目先生想過不敢過。

老三一見：「欸，老大，失目先生過橋……」

「甭廢話，作詩是吧？我先來，河上有座獨木橋。」

「這邊擺來那邊搖。」

「失目先生不敢過。」

「繞！」

「啊？繞？大哥，繞？」

「對啊。」

「啊？」

「不只失目先生得繞，咱們也得繞，繞！」

就這樣，出了庄，進了城，兄弟四人找了一間客棧住下，時間不早了，兄弟四人都睡了，老三沒睡啊！他在想，「怎麼把老四給打發回去，都只說一個字……欸，對了，一個字，他愛說一個字，我明天想個辦法讓你餓著，不是愛說一個字嗎？人是鐵，飯是鋼，你總得要回去的。」想好了主意，到了隔天早上老三起來，外面下著雨呢，太好了，人不留人天留人，拿了幾兩銀子到樓下給夥計，叫夥計去買蔥、買蒜、買油、買鹽、買柴火、倒水，東西買回來了，叫夥計把餡拌了、麵和了、水也放著，上樓叫兄弟。

「大哥，起來了……二哥，時間不早了……老四！起來了！還睡哪！豬啊！」

兄弟們都起來了，剛要整理行李，老三又攔住：「欸，等會，別整理了，外面下雨走不了。」老大一看外面真下雨，「老三你缺德啊，你睡不著把我們都轟起來幹麼呀？」

「不是呀，大哥，咱們飯還是得吃啊，我請大家吃餃子。」

老大想，老三平常沒那麼大方啊，今天怎麼回事？發燒了？「好吧，你買回來還是我們上哪吃去啊？」

「大哥，平常我們在家都是少爺，茶來伸手飯來張口，今天這頓咱們自己做。」

「那多麻煩啊？」

「不麻煩，大哥你看。」兄弟四人下樓，「餡拌好了、麵和好了，只剩下擀皮、包、煮、撈、燒水，咱們分著幹。」老大看一看桌上的東西，「嗯，好呀，我擀皮。」

老二說：「我煮，我燒。」

老三：「我包，我撈，老四？」

「吃。」

老三一聽，嘿，好嘛，前面我擀皮、我煮、我燒、我包、我撈，到老四你這「吃」，你好意思嘛你，沒關係，我讓你吃得上才怪。人多好辦事，不一會工夫，餃

子煮好了。碗盤、筷子、碟子擺上了，兄弟四人落了座，老二拿起筷子剛要夾，老三說：「欸，二哥，等會。咱們就這麼吃嗎？」

「得沾醋啊！」

「不是，二哥、大哥，咱們這一路上都做什麼啦？」

「沒做什麼，淨做打油詩了。」

「對，咱們這頓也得做打油詩。規則一樣，不過加一條。」

「什麼？」

「說幾個字，吃幾個餃子。」老大一聽就明白了，老三這在整老四呢，不幹！

「吃飯就吃飯，做什麼詩呀，不吃了！」

老三一聽，「欸！不吃就不吃，咱們都別吃了！」

老二趕忙起來，「唉呀，你們兩個幹麼呢？老三，坐下。老大，幹麼呢，那麼大脾氣。」

「你沒聽到他說的嗎？」

「不就是說幾個字吃幾個餃子嘛。」

「喔，你看老四這麼大個，只說一個字，吃一個餃子能飽嗎？」

「老大，你腦袋轉不過來，老四少說，咱們不會多說嗎？啊？咱們多的夠給他吃了。」

老大一聽，「喔，行啊，那以什麼為題呢？」

「大哥，我找。」老三在這找啊，這房樑上有個新築的燕子窩，「大哥，就以這燕子窩為題吧。」

老大一看，燕子窩，喔，「我說：梁上新築一燕窩。七個字，我吃七個餃子。」

「等會，大哥，這個主意我說的，我是監令官，我來。樑、上、新、築、一、燕、窩，七個餃子，老大，請用。」老大一看，嘿！好啊你，按字數啊，行，放桌子上，不吃，等老四說話，「老二，你。」

老二這也火了，老三這太損了，「裡邊雛燕八九個，七個字。」

「二哥，我幫你。」

「欸，別動，我來。」七個餃子撥了，放桌上，「老三，你。」

「我想一想，這個……我說，饑腸轆轆將娘喚。」他想啊，我這說饑腸轆轆將娘喚，待會老四肯定得說餓！他只要說餓，就只能吃一個餃子，「嘿嘿，老四，該你了。」老四在這張嘴剛要說「餓！」老大把他嘴給捂住了，「你真說餓呀？」

「小燕饑腸轆轆將娘喚，剩的不就是餓嗎？」

「你沒聽清楚啊？說幾個字吃幾個餃子。怎麼會就剩餓呢？你要是說：我肚子餓，有四個，我很餓，有三個，我餓那還能吃倆呢！」

老三一看，「欸，大哥！你教他啊？」

「我不是教他，我這叫提醒他，知道嗎老四？」

「知道了。」

「那你說。」

「……你們說什麼來著啊？」

「沒聽清楚啊？梁上新築一燕窩，裡邊雛燕八九個，饑腸轆轆將娘喚，你呢？」

「我……叫聲媽媽你聽著。」

老三一聽，嘿，湊字啊，「行！那你也來七個。」

「等會呢三哥。」

「幹麼？」

「我還沒說完呢。」

「你還有啊？」

「是啊，三哥你數著嘛。」

「好，你說。」

「叫聲媽媽你聽著。

昨晚未曾把食進，

餓了一夜不好過。

大燕聞聽不怠慢，

展翅搖翎出了窩。

飛過了三里桃花店，

越過了五里杏花坡。

桃花店前出美酒，

杏花坡上美人多。

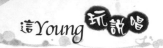

好不容易將食打，

抿翅叼翎回了窩。

小燕一見媽媽到，

搖頭晃腦樂呵呵。

大燕一見心歡喜，

忙來餵食不囉唆。

餵了這個餵那個，

餵了那個餵這個，

餵了這個餵那個，

餵了那個餵這個，………」

老三說：「行了！這餃子全給你吧！」

快開演了，
還在耍寶！

洪子晏，這是在練哪一門子功夫啊？

想飛～

洪子晏演完的感覺——

科舉制度

科舉制度,是國家選拔人才的制度。兩漢、魏晉南北朝時期,國家需要用人,通常得經人推薦,當時實行的察舉和九品中正制,雖然也包含了考試,但仍以推薦察舉為主;到了隋朝開始實行科舉制度,此後便以考試為主。這是中國古代選士制度的一大分界線。科舉考試提供了客觀標準,輕門第、重才學,使得平民也有機會透過考試任仕做官,打破了門閥士族把持政治的局面。

幕後直擊

符合觀眾習慣，
包袱才響得脆

● 採訪報導／相聲粉
● 受訪者／洪子晏

問：改編這篇傳統的單口相聲，你是否遭遇困擾或瓶
　　頸？如何克服？

晏：首先我碰到的問題是，「四子科考」這一段裡面
　　的語言不是我平常會說的話，再者這段前面包袱結
　　構的重複率很高。所以一開始我照著本子說，熟悉
　　之後看了一些大師的作品像是馬三立的，然後再刪
　　改，刪了很多，原本五首詩的，最後刪到三首就進
　　底包了，這樣節奏緊湊些，排練時我也把那些太古
　　老的詞彙換成我自己的口語。
　　後來排演時，我發現其實我最大的困擾是不習慣說
　　單口相聲，一個人在臺上感覺很尷尬。演員尷尬，
　　觀眾就緊張，包袱就不響，只有靠多次上臺多次磨

合。

「四子科考」結構其實很簡單,但開始時怎麼練都不太對,後來我自己隨意加詞,果然比較契合,但節奏被拖慢了,聽得很悶,於是再想辦法簡練,刪掉贅詞,刪完之後發現,跟一開始拿的稿子又差不多!哈哈!可是這個時候就比較契合、比較自然,大家聽了會笑了。

問:這個段子原本第一首詩老四是說「咱」,第一場你也是這麼講的,為什麼第二場演出卻改成「我」了呢?

晏:是的,原本是「咱」這個字,「咱」跟「我」是同一個意思。因為第一場演出,發現觀眾反應不過來,想起平常我們在臺灣很少聽見「咱」這個字,觀眾得想一下才明白,可這包袱得響得脆,要想一下就不那麼好笑了,所以下來和葉老師商量之後,改了。第二場果然效果好多了。

問:你是怎麼處理這四個性格迥異的角色呢?

晏:起初我讓老大說話急一點、快一點,老二慢悠悠,

老三尖細，老四悶悶的，因為他傻。但後來發現老四也不是真傻，所以不能那麼悶。角色的刻畫練習到後面就是一個感覺，反覆去想，這四個人的感覺就會不一樣，而後期角色形象出來以後，不必提「老大說、老二說」也可以區分出角色，這樣加快了敘述的節奏。

問：請分享這次的參加演出心得？

晏：老師的話要聽，該練就得練不能偷懶，不然後果有點慘，哈哈。很感謝大家的幫忙，也很感謝大家包容我。

群口相聲

酒令

演員／陳思豪（甲）·黃逸豪（乙）·蘇淨雯（丙）

甲：感謝大家今天的捧場，來看我們《這Young玩說唱》的演出，坦白說我們這段的意義最特殊。

乙：怎麼特殊呢？

甲：這是我和小豪哥第一次同臺！我們的第一次，就獻給在場的各位了。

乙：這句話聽起來不是太舒服啊，什麼叫我們的第一次就獻給大家了？

甲：不是那意思，我是說，你是小豪我是思豪，我們豪豪連線我們不就超級「豪」嘛！

乙：這人是在選競選口號啊！

甲：大家別看小豪哥長這副德性，私底下……

乙：哪副德性？我長這樣礙著你了嗎？

甲：不是，我是說小豪哥看起來嚴肅，私底下他非常的熱情。

乙：我還嚴肅啊？

甲：尤其是帶著我們排練的時候啊，特別認真！經過這

幾個禮拜的磨練，我覺得自己的表演實力進步，收穫很大！所以說今天我要做一件事報答小豪哥。

乙：什麼事？

甲：不演了！

乙：你就這麼報答我呀？我讓你突飛猛進，你不演了？

甲：開個玩笑，我是說今天哪，我打算在這裡請您喝點酒。

乙：在這請我喝酒？那不行啊，這劇場不讓喝酒。

甲：無所謂，反正我是醉翁之意不在酒啊。

乙：你再過來我就要叫了。

甲：想哪去啦？

乙：那什麼叫「醉翁之意不在酒」啊？

甲：我說，我們在今天這個場合，行個酒令怎麼樣？

乙：Jolin這我喜歡！（旋轉、跳躍，我閉著眼——）

甲：停！什麼呀！你這個體態不要想到蔡依林！我說的

酒令，是喝酒前玩的小遊戲。

乙：這我更會，海帶呀海帶～海帶呀海帶～

甲：多胖的海帶啊！

甲：營養豐富嘛。

乙：我看吃完就過胖了吧。

甲：我們非基改的海帶。

乙：還非基改呢！我說的遊戲，是賦詩填詞、吟詩作
　　對、猜謎這種。

乙：比較高雅一點。

甲：比方說兩個文人碰面。

乙：怎麼？

甲：其中一個就說啦，「啊，仁兄，如此良晨美景、醇
　　釀佳餚，我有酒令一首，不知能賜教否？」

乙：瞧這酸勁。

甲：「遠看是條狗，近看是條狗，打他他不走，罵他他

　　不走，一拉就走。」

乙：那是？

甲：「死狗」。

乙：死狗啊！

甲：「妙哉妙哉啊」。

乙：妙什麼妙？就這死狗還妙哉哪。

甲：不是，我是模擬一下這個情境。

乙：你那兩個文人不知道從哪個屠宰場出來的。

甲：你別管這個內容！

乙：別管內容？

甲：我們今天要玩特別的。

乙：特別的？

甲：當然啊。

乙：特別的死狗？是貴賓狗還是藏獒啊？

甲：您是臺北曲藝團重量級演員，我不過就是個臺大高材生啊。

乙：我都分不出來這是低調還是高調了。

甲：不是，重點是我們倆這格調不適合玩那低級的。

乙：這倒也是，那我們玩什麼呢？

甲：我們來個……喝酒找節！

乙：什麼意思？

甲：你看現在很多人外國節日記得很清楚，什麼聖誕節、愚人節、情人節、萬聖節啊。

乙：熱鬧啊！

甲：很多人這些都記得很清楚。

乙：是啊。

甲：你看現在還有誰記得傳統節日啊？

乙：這倒是真的，現在要是不放假、不發紅包，大概連春節可能都懶得過。

甲：是嘛，所以說今天行個酒令啊，我們幫大家複習一下，一年十二個月，每個月傳統節日找出來，大家複習一下，哦有這節，不是很好嘛！

乙：不錯，這遊戲立意良好！

甲：對吧，就玩這個了。

乙：我不玩！

甲：幹麼不玩呢？

乙：你也知道我這個人，我平常在家裡面就是打電腦、上網，這個我不會。

甲：不用緊張，待會玩一下你就知道很簡單，很容易上手……不然這樣，小豪哥第一次玩嘛，我就給他開個外掛，你去後臺隨便找個人幫忙你，二打一。

乙：二打一？兩個人打你一個？

甲：我臺大生，怕什麼？

乙：你這讓分讓太大了啊。

甲：沒問題的，你第一次玩，這很合情合理啊。

乙：你說的啊，我就真陪你玩，我們後臺有個中文系
　　的，對傳統節日肯定熟，找她來準沒錯。淨雯在
　　嗎？

（丙上，直奔甲）

甲、丙：哎呀，好久不見！（握手、聊天）

乙：喂喂！妳幹什麼？看到誰妳就握手啊！我找妳！過
　　來！

丙：（走回乙身旁）欸，你怎麼在這？

乙：我叫妳來的！

丙：喔，你叫我來的！

乙：我怎麼在……我找妳！

丙：你找我？什麼事呢？

乙：找妳幫忙呢，那個陳思豪，上了臺大不學好，找我
　　喝酒，喝酒就喝酒吧，他還說不行直接喝，喝酒找
　　節，十二個月要找出十二個傳統節日來，這我不行
　　啊，我不會，我找妳幫忙。

丙：那有什麼問題呀！別說十二個，二十四個我都找得出來。聽著：春雨驚春清穀天，夏滿芒夏暑相連，秋處露秋寒霜降，冬雪雪冬小大寒嘛！

乙：本事！厲害厲害！太好了，有妳幫忙肯定錯不了，欸，別說十二個，二十四個張口就來。聽著：春春春……反正二十四個！

甲：二十四個？你講那是二十四節氣，我要的是節日！

乙：節氣跟節日不是一樣嗎？

甲：你傻傻分不清楚嗎？不一樣！

乙：（對丙）欸，他說節氣跟節日不一樣。

丙：節日怎麼著？一樣找給他看！

乙：一樣有是吧？

丙：沒在怕！

乙：太好了，（對甲）節日一樣有！

甲：一樣有啊，那太好了，我們哪，一邊占單月，一邊占雙月，你們先挑。

乙：這也我們先挑？

甲：臺大生啊。

乙：我最討厭就是臺大生這種驕傲的表情，我要讓你付
　　出代價。（對丙）哎！他說我們分成兩隊，一隊單
　　月，一隊雙月，還讓我們先挑，你覺得我們挑哪一
　　個？

丙：我們哪……挑……雙月！

乙：為什麼？

丙：雙月好啊！你想，他占單月他先說，他走在前邊
　　嘛，等他一說完，我們就照貓畫老虎，這節日不就
　　有了嘛！

乙：老奸巨猾！……聰明伶俐，（對甲）挑好了，我們
　　占雙月！你看我們占雙月，那你就是單月了，單月
　　先說，我們跟在你後頭，照貓畫虎這麼一說……反
　　正你先說。

甲：我先說啊！那我占單月我先說，我說……

丙：等會兒！（對乙）不是說行酒令嘛，喝酒啊，那酒

在哪啊？

乙：對喔，酒咧？

甲：早就準備好了，著什麼急啊！（拿出槌子）

乙：這酒我沒見過，什麼牌子的啊？

甲：不要亂動！我這酒不能隨便動啊！

乙：為什麼？

甲：一碰就倒，一晃就灑！還有那個表面張力。

乙：（對丙）他說這個就是酒，還不能亂動，一碰就
　　倒，一晃就灑，還有什麼表面張力！

丙：這就是酒？可我就不懂啦。這酒怎麼喝啊？

乙：我也想問。（對甲）這酒怎麼喝啊？

甲：這酒啊……就這麼喝！（拿槌子打乙頭一下）

乙：（對丙）他說了……就這麼喝（學甲）！

丙：就這麼喝？那我還是不明白啊。我們行酒令嘛，那
　　要是我們節日找上來了沒說對，或我們根本就沒找

　　上來，那怎麼辦啊？

乙：這個好問題，問一下。（對甲）欸，那要是我們沒
　　找上來，或是找上來了沒說對，這怎麼辦？

甲：這個叫亂令！罰酒三杯。

乙：（對丙）這叫亂令，罰酒三杯。

丙：這酒怎麼罰呀？

乙：對呀！（對甲）這酒怎麼罰？

甲：噢，你問這酒怎麼罰啊？（打乙三下）就這麼罰！

乙：（對丙）……就這麼罰。（學甲）

丙：就這麼罰？可我還是不明白！剛才那是亂令嘛，那
　　要是我們找上來了，說對了！那怎麼辦？

乙：噢，這個關鍵，得問。（對甲）我們要找上來了，
　　這怎麼算？

甲：喔，可喜可賀，敬酒三杯！

乙：（對丙）敬酒三杯！

丙：敬酒三杯啊，這酒怎麼敬啊？

乙：（對甲）酒怎麼敬啊？

甲：這酒啊（打乙三下）就這麼敬！

乙：這麼敬。

丙：就這麼敬啊？可我還是不明白……

乙：我明白了！遊戲還沒開始我喝七杯了！你要再不明
　　白，妳來問。

丙：我自己問啊？噢……我一下都明白了！

乙：要挨打她就都明白了。

甲：開始啦？我說正月。

乙：正月。

丙：問他哪一天？

乙：哪一天？

甲：正月十五！

乙：正月十五。

丙：問他什麼節？

乙：什麼節？

甲：上元節！

乙：（對丙）他說正月十五上元節！有這節嗎？

丙：這節啊，有！

乙：有？

丙：上元節嘛，那就是元宵節呀！這一天大家吃湯圓、逛燈會，臺北不也常辦那什麼臺北燈節嘛。

乙：有有有！

丙：有這節，你問他怎麼辦吧？

乙：（對甲）有這節，那怎麼辦呢？

甲：有這節，可喜可賀，敬酒三杯！

丙：敬他！（乙拿槌子，被甲拍掉）幹麼呀？

甲：你才幹麼呢，幹麼亂動啊？

乙：敬酒三杯啊！

甲：敬酒三杯？我敬你！

乙：你敬我？

甲：對啊！

乙：（對丙）怎麼會他敬我？

丙：你別急，我問他！（走近甲）思豪啊，這酒怎麼是我們喝啊？

甲：我找上來的節日當然是我敬你們，你們喝！

丙：噢，你找上來的我們喝，那等會兒要是我們找上來了呢？

甲：你們找上來你們敬我，我喝啊！

丙：那這回誰喝啊？

甲：你們喝！

丙：（走回乙身旁比手勢）小豪哥（乙：欸！），喝

去！

乙：好！……欸，等會兒，我喝？

丙：對啊，你想現在才一月，後面還長著啊，後面都給他喝！我們要先投資才有獲利嘛！而且你想啊，他是一個人，我們是兩個人，他一個人鬥不過我們倆！

乙：有道哩！第一個月讓他！來，敬酒三杯！

甲：（打乙三下）

乙：我們就這麼講規矩。

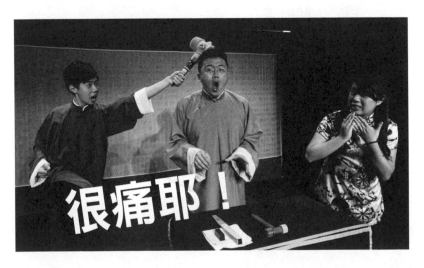

丙：來，該我們了！我們接下來該說二月，一定比他強！

乙：好，二月！

丙：我們說一個，二月二。

乙：二月二！

甲：什麼節？

乙：什麼節？

丙：二月二，龍抬頭！

乙：二月二，龍抬頭！

甲：我問你什麼節？

乙：什麼節？

丙：龍抬頭，那就是抬頭節嘛！

乙：龍抬頭，抬頭節！

甲：我看你有抬頭紋吧，什麼抬頭節！什麼呀，亂講啦！

乙：沒、沒有嗎？

甲：沒有這節啊，你胡說八道啊。

乙：他說沒有抬頭節。

丙：沒有抬頭節？沒有這節，你問他怎麼辦吧？

乙：沒有這節怎麼辦啊？

甲：亂令，罰酒三杯啊！

丙：罰他！（乙拿槌子，被甲拍掉）

甲：你又亂動啊！

丙：你幹麼啊！罰酒啊！

甲：罰酒？罰誰啊？罰你！

乙：又罰我？

甲：不然呢？亂令啊！

丙：你等會我問問。剛才那三杯是我們喝，這回怎麼又
　　我們喝？

甲：你們講錯啦！當然就是你們自己喝！

丙：我們說錯我們喝，那等會兒要是你說錯呢？

甲：我說錯當然我自己喝啊！

丙：那這回誰喝？

甲：你們喝！

丙：小豪哥！（乙：欸！）喝去！

乙：好！……還是我喝？

丙：不是啊，你想啊，這會又敬又罰是六杯了，待會要是輪他喝，他就不能賴皮不喝對不對？

乙：有道理。

丙：而且你想他是一個人我們是兩個人，他一個人鬥不過我們倆！

乙：說得好！我們把他後門給堵上！好，來！罰酒！

甲：罰酒三杯！（打乙三下）

丙：換他。

乙：三月換你啦！

甲：換我！三月初九！

乙：三月初九！

丙：問他什麼節？

乙：什麼節？

甲：寒食節！

乙：他說三月初九寒食節，有這節嗎？

丙：這節呀，有！

乙：還有？

丙：寒食節嘛，那就是在每年的清明前後，這一天啊不
　　能動煙火都只能吃冰的、吃冷的、不能吃冒煙的！

乙：冰棒也冒煙啊！

丙：反正就是只能吃冰的嘛！

乙：不能吃熱的就對了。

丙：有這節，你問他怎麼辦吧？

乙：（對甲）有這節那怎麼辦啊？

甲：那就是可喜可賀、敬酒三杯呀！

乙：那你來吧。

甲：敬酒三杯（打乙三下）

乙：蘇姊，Q1都我們喝了。

丙：我們不能被這一點挫折給打敗，接下來輪我們四月
　　了。

乙：四月換我們了。

丙：四月換我們了，說個有的！我們說……四月四！

乙：四月四！

甲：什麼節？

丙：婦幼節。

乙：這節我聽過，肯定有！四月四，婦幼節。

甲：婦幼節？還別說，真有！

乙：有吧！

丙：敬他！

乙：（伸手拿槌，被甲拍掉）你很暴力耶，幹麼？

甲：婦幼節是傳統節日嗎？

乙：婦幼節不是傳統節日嗎？

甲：當然不是啦。

乙：他說婦幼節不是傳統節日。

丙：婦幼節不是傳統節日啊？不是……你問他怎麼辦
　　吧？

乙：不是那怎麼辦吧？

甲：那就是歡樂的罰酒時間啦！（打乙三下）

丙：五月！五月接下來換他了！

乙：五月，換你了！

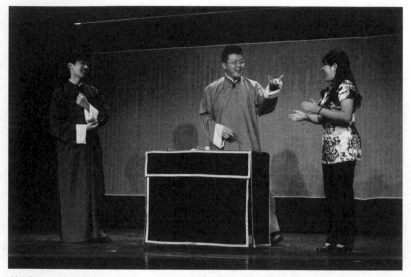

蘇淨雯，妳是來亂的嗎？

甲：換我啦，我說個五月初五。

乙：五月初五！

丙：問他什麼節？

乙：什麼節？

甲：端陽節！

乙：我看我也不用問了，我要問她一定又說有，不信我

要問給你看。他說五月初五端陽節，有這節嗎？

丙：這節啊⋯⋯

乙、丙：有！

乙：我就知道有！

丙：真有啊！端陽節那就是端午節嘛！這天啊大家吃屈
　　原、划粽子、紀念龍舟！

乙：吃屈原？

丙：不然呢？

乙：划屈原，吃龍舟⋯⋯欸，我都亂了。

丙：反正就吃什麼划什麼紀念什麼嘛，沒差啊。

乙：這什麼跟什麼，反正有這節！

丙：有這節你問他怎麼辦吧。

乙：還怎麼辦？喝酒啊！

甲：敬酒三杯！（打乙三下）

乙：姐姐，我們下個月再喝就半年
　　了你知道嗎？

丙：六月了，六月我胸有成竹！
　　一定讓他喝！

乙：確定啊？一定有？

丙：一定讓他喝，我們跟他說
　　六月六！

乙：六月六！

甲：什麼節？

乙：什麼節？

丙：六月六，看谷秀！（谷，通「穀」）

乙：六月六，看谷秀！

甲：我問你什麼節？

乙：對，什麼節？

丙：看谷秀那就是谷秀節嘛！

小豪哥，你被槌子打到臉部抽筋了嗎？

乙：谷秀……（甲拿槌子要打，乙急躲丙身後）

甲：哎！回來啊！

乙：他說的！

甲：誰說都沒這節！

丙：怎們會沒這節呢！看谷秀那是老北京的習俗，這一
　　天大家祈求秋收前風調雨順，秋收時五穀豐登。還
　　有一段順口溜呢（拍手）：六月六，看谷秀，春打
　　六九頭。大麥收，小麥熟，你媽是個大馬猴！

乙：（拍手）六月六，看谷秀，春打六九頭。大麥
　　收……

甲：（直接把乙拉出來用力打三下）再亂講啊！繼續喝
　　酒啦！

乙：你現在都學會硬灌哪！

甲：沒這節啊！

乙：他說沒這節。

丙：沒這節，你問他怎麼辦吧？

乙：我都喝完了還問什麼啊！算了，換下一個……七
　　月！換你啊！

甲：七月啊，我說七月初七！

乙：什麼節？

甲：七巧節，七夕！

乙：我懶得問了，你直接來吧。

　　（甲打乙三下）

丙：這七夕相傳哪……是……

乙：姊姊不用解說！我喝完啦！

丙：你喝完啦？這SOP不對啊，我們NG，重來。

乙：重來？妳來！NG妳來！（把丙拉過去）

丙：（回到原先位置）我覺得我還是站這好了。

乙：換我了啦。

丙：八月也有啊，八月我們講個好的啊，我們說八月初
　　八！

乙：八月初八！

甲：什麼節？

乙：什麼節？

丙：我生日！

乙：她生日！……（把丙推開）蘇姊姊！妳到底誰派來
　　的啊！（怒）

丙：我要幫你啊！

乙：妳幫我？妳從頭到尾在搞我吧？

丙：不是，你要想嘛，他是一個人我們是兩個人，他一
　　個人鬥不過我們倆啊！

乙：我一個人鬥不過你們兩個！大家評評理啊，妳一上
　　來，二月二，龍抬頭，四月四，婦幼節，六月六，
　　看谷秀，八月八，妳生日！姊姊妳生日大家放假，
　　是嗎？

丙：不是啊，我琢磨出來了啊，我們會輸那只有一個原
　　因。

乙：什麼原因？

丙：我們選錯月份啦！他單月節日多，我們雙月少得可憐！

乙：喔，單月節日多……雙月節日少？當初誰選的！不是妳選的嗎！算了，八月不靠她，八月我自己來。八月我找一個節日一定有，大家幫忙見證一下啊，八月十五，中秋節，有沒有？

丙：有！中秋節，那相傳是……

乙：安靜，閉嘴，滾到一邊去，沒妳的事，謝謝。八月十五中秋節，有沒有？

甲：這當然是有啊，大家都烤肉啊，相傳是……

乙：別相傳啦！給你根香蕉差不多，回來吧，別說這麼多，等著喝酒呢！

甲：你別那麼著急，我看你剛剛喝醉啦！

乙：不會，我現在酒興正盛呢！喝酒！哈哈哈！有沒有別的問題啊？

甲：沒有，剛才就這麼說了，誰找上來了敬酒三杯，就
　　是要喝酒。

乙：沒問題是吧？那就喝酒啦！……唉唷，我現在才發
　　現有問題。

甲：怎麼啦？

乙：剛剛我們倆一上來你說我們什麼？豪豪連線啊，豪
　　豪連線能用這麼寒酸的酒杯嗎？

甲：夠了，夠了。

乙：沒有關係，亡羊補牢猶未晚也，啊，是吧？我幫
　　你換個豪邁一點的，豪氣一點的，來人哪！上酒！
　　（換更大支的槌子）

甲：我覺得看起來不太適合啊。

乙：不會，嚐過一口，保證上癮啊。

甲：我看是保證上頭吧。

乙：有沒有其他問題啊？

甲：沒有！

乙：還有遺言要交代的嗎？

甲：我是臺大……還是要喝酒的。

乙：OK，準備好啦？

甲：剛才就這麼說了。

乙：眼一閉牙一咬，馬上就過去了，來啊，敬酒三杯啦！（敲了第一下）

甲：等一下，你先說清楚了我喝幾杯？

乙：剛才說了敬酒三杯！

甲：不行，我喝兩杯！

乙：為什麼？

甲：你剛才弄灑了一杯！

乙：兩杯你也得喝（敲了第二下）！

甲：那我喝一杯！

乙：為什麼？

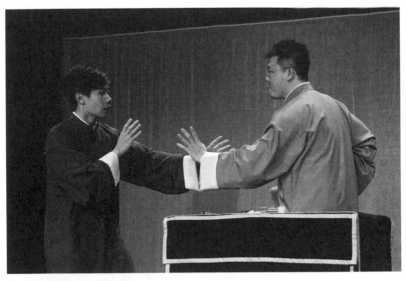

我們倆來比劃比劃！

甲：你剛往後倒了一杯！

乙：一杯你也得喝！

甲：一杯怎麼喝？

乙：我怎麼喝你怎麼喝！

甲：那你都怎麼喝的？

乙：我都這麼喝的！（敲了第三下）

甲：得了，一杯都不用喝了！

乙：為什麼？

甲：你替我喝了！

乙：我啊？

（丙突然大笑）

乙：你也來一杯吧！（乙拿槌子打丙）（下臺鞠躬）

酒令

　　酒令是宴席上喝酒助興的一種方式，酒令分雅令和通令，「雅令」先推一人當令官，令官出首令，往往是詩句或對子，其他人得按照他的內容與形式續令，要是説不上來就要被罰飲酒；行雅令在短短的時間內即興創作，還得引經據典、講究平仄對仗，很能體現文人的才華和機智。「通令」則是擲骰、抽籤、划拳、猜數等。行酒令就是為了活躍飲酒時的氣氛，宴席上的客人不一定相識，行令就像催化劑，能使氣氛熱鬧起來。

幕後直擊

套招對打易僵化，
自然放鬆最重要

◉ 採訪報導／相聲粉
◉ 受訪者／陳思豪・黃逸豪・蘇淨雯

問：《酒令》是這次演出中唯一一段群口相聲，對於這
　　個段目，無論是從練習還是刪改的角度，有什麼看
　　法嗎？

思：一開始原稿中有些觀眾不熟悉的節日，就先改成像
　　是元宵節一類大家熟悉的節日。

逸：我們說傳統段子時，最怕跟時代脫節。內容上，可
　　把詞彙、相關情節改成現代人會遇到的東西，或者
　　加以解釋。表演上，像這次演出的都是年輕人，我
　　覺得年輕人必須有活力，有屬於他們自己的語言和
　　節奏，所以處理時會給它比較多的活力、強烈的節
　　奏，我們去看以前演《酒令》，捧哏應該是很輕鬆
　　的，沒有太多的情緒，但我就加入比方說生氣、惱

怒、無奈等各式各樣的情緒去豐富這段子，變得誇飾一點，第一是為符合表演者的年紀，第二是我們進劇場演，底下的觀眾較年輕，要配合觀眾和表演者的需求。

淨：群口相聲是我不曾挑戰過的，練習初期每逢另兩人說話時，我不知道該聽還是不聽，覺得很不自在，因為上臺後這種不知所措，觀眾一定會有所察覺，觀眾一發現你是緊張的、不自在的，這個遊戲就不成立，就玩不下去了。

問：這次演出有沒有表演風格上的改變或者影響呢？

思：我覺得最大的改變在心態上，以前老師們總叫我放鬆，但當老師糾正我時我總是更緊張，信心受挫反而無法放鬆，可是練久了，把技術層面的東西都拋開，盡量放鬆去玩這個段子的時候，效果就比較好。

淨：我高中的時候在典禮組當司儀，三年來習慣了在臺上保持快節奏，讓稿子上的東西不留空隙的出去，但相聲不一樣，這是表演，好的表演需要以鬆緊快

慢去呈現才能帶著觀眾深入情境，自然發笑，所以
我必須學著放慢速度，在語言中留白製造起伏；更
重要的，一邊放慢速度表演，一邊得自我催眠：現
在所有對話都是當下發生的，讓自己用最自然的方
式去應對。

逸：他們最大的挑戰還是自然。劇本寫好了一招一式，
他們上臺以後就容易變成套招對打，久而久之就僵
化了。這次希望他們慢慢地進入類實戰狀態，每一
句話都在當下發生，所有的情緒、臺詞都在當下那
個時間點自然而然出現，而不是之前就設計好，背
好了在這個時間點丟出來，這是他們這一代普遍來
講遇到最大的問題，容易緊張、僵硬，不夠生動活
潑。

問：這次的演出有什麼心得？和大家分享一下。

思：我覺得這一次老師把很多決策權都放給我們，讓我
們能夠照著自己的想法去執行，不會有所限制。演
出《酒令》最大的收穫就是表演心態的放鬆，學會
靈光乍現時塞一些東西進去段子裡。還有，剛進劇
場調燈光的時候，腳都在抖，燈又很燙，洪子晏一

開始還說怕危險不給我調，後來就我、子晏、彥希
三個人輪流，我覺得進劇場能多學就多學一些。

逸：收穫就是他們兩個可以比較鬆弛的演，而且比較有
　　章法的玩。之前練的時候，他們會瞎玩，這次就要
　　學到，任何一個包袱演了一、兩次沒效果，就必須
　　考慮這個包袱到底有沒有必要，或者去調整。沒效
　　果的東西一多，場上氣氛就冷下來，如果沒改變，
　　就會一路冷到底。

淨：工作過程中，我學習到表演藝術就是「源於生活
　　而高於生活」的概念。在臺上自然的玩，放寬心的
　　玩，觀眾才能融入，放鬆以後，劇本就是自然而然
　　刻劃在腦中，每一句臺詞都只有當下，揉合現場的
　　情緒和反射性的話語，整個演出就真實了，這是我
　　第一次在臺上玩得這麼開心。

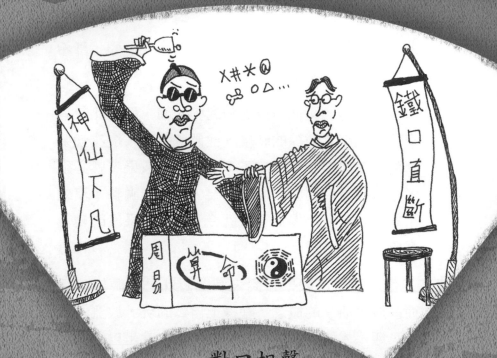

對口相聲

大相面

演出／周良諺（甲）・陳慶昇（乙）

甲：久沒上臺演出了，現在心裡面有點緊張。

乙：太久沒接觸舞臺了，緊張。說真的我倒有點好奇，你為什麼這麼久沒有演出，你都忙些什麼呢？

甲：跟老師也跟各位觀眾朋友們報告一下，前些日子準備大學聯考，考上了大學以後呢，又要適應大學的新生活。

乙：這位也是個大學新鮮人！（甲嗅聞自己）欸，幹麼呀？

甲：還新鮮。

乙：嗐，有你這麼聞的嗎？這樣吧，你是不是跟大家分享一下，聊聊你的大學生活。

甲：這個學期我修了一門很特別的通識課。

乙：什麼課呀？

甲：肉品加工學。

乙：這學點什麼呢？

甲：經過這一學期的鍛鍊，我對肉的了解，已經達到了

一種爐火純青的境界了。

乙：是呀？

甲：你給我一塊肉，我這麼一聞就知道有沒有發臭。

乙：就這個呀，我沒修過這門課，我都聞得出來肉有沒有發臭啊。

甲：您有天分啊！

乙：什麼天分啊，這誰不會啊！學這什麼東西亂七八糟的。

甲：這些是通識課，現在教育部鼓勵我們大學生多方涉獵，多元學習。

乙：噢，這通識課一定要修。

甲：非修不可。

乙：那除了這個之外，還修了什麼課呢？

甲：我修了很多，有「從陶瓷看中國」。

乙：這不錯。

甲：「從文學看臺灣」。

乙：啊。

甲：「從日本看宅男」。

乙：嘿。

甲：「從韓國看整型」。

乙：整型你也有興趣啊？

甲：略懂略懂。還修了愛斯基摩語言發展史、人畜共通傳染病概論、愛滋病的發展。

乙：你修的這些課，怎麼有的聽起來有點奇怪啊？

甲：多元。

乙：喔，愛滋病就多元啦？

甲：那是，這個社會的期待不小，我們學生壓力也很高。

乙：那這麼說，剛才這麼多的課程你都修過了？

甲：都被當了。

乙：怎麼都當了？

甲：沒興趣啊。

乙：沒興趣你別修啊。

甲：說了嘛，教育部要求，我們強制要選修。

乙：喔，這還非選修不可。

乙：不過這麼多課程，總有一兩門是你感興趣的？

甲：感興趣的？

乙：有沒有？

甲：有有有！

乙：什麼呀？

甲：算命學。

乙：對算命感興趣？

甲：太有意思啦！我跟各位介紹一下，算命學是一門綜
　　合的科學，它結合了天文地理，結合了數據的統計
　　分析以及心理哲學。通常無論您是星象、面相或是

卜卦，我們觀察一個現象，然後進行心理的洞察與側寫、數據的歸納統計，最後精準的分析。

乙：我懂你的意思，算命基本上就是一種統計跟分析的學問。

甲：對對對，這麼說比較明白，就是一門統計學。我們算命又分很多的子項，什麼紫微斗數啊、塔羅牌、星象、占卜，這都不是我的專長。

乙：你專長是愛滋病？

甲：怎麼說話的，你才禽流感呢！

乙：你剛剛不是一直在強調愛滋病嘛。

甲：不是愛滋病！我的專長啊，是相面。

乙：喔，對相面你還特別的拿手。

甲：對，就是特別對這相面感興趣，古有云：「相由心生」，你的心理狀況完全就體現在你的臉上了。再說了，您這個五官啊，是由很複雜的基因所表現的，這個基因不只決定您長什麼樣子，還能決定您的身體健康以及個性的發展。

乙：你這麼說，彷彿有點道理啊。

甲：不是彷彿，非常有科學根據的！

乙：可我還是不信。

甲：你這個人怎麼這麼鐵齒啊。

乙：不是鐵齒，無憑無據啊。

甲：什麼沒憑沒據啊！

乙：當然啦，你要說服我，你總得拿個實際的案例出來嘛。

甲：實際的案例？那太多啦，我到處幫人算命。

乙：那你隨便找個出來說說。

甲：只是都不在了。

乙：啊？被你算過命的都活不了啦？

甲：別亂說話，我是說都不在現場，現場沒算過。

乙：不在現場沒關係，這樣吧，你就找一個我們大家都認識的。

甲：還得找個大夥都認識的？

乙：反正大家都認識，你說出來我們都知道。

甲：大家都認識的啊？

乙：有沒有啊？

甲：有！

乙：誰啊？

甲：你。

乙：我？

甲：大夥都認識嘛。

乙：欸，雖然大家認識我，但是我沒讓你算過命啊。

甲：不急啊，我現在幫你算。

乙：現在算？

甲：你不是不相信嗎？我算完以後，準不準您最清楚
　　了。

乙：這麼說也對啊。

甲：行不行？

乙：不過我這有個疑問啊，就算你這算命算得準，但是命是天生的，如果說算出來這命不好，那也沒辦法改啊，也不能怎麼樣啊！

甲：喔，天生的不能改？

乙：對啊，沒有什麼意義嘛。

甲：我還有一門「從韓國看整形」呢！

乙：啊？

甲：真的，您長不好的，咱們是全面的改造，把它換成好的。

乙：你這個整形就為了改運啊？

甲：我學習是很有系統跟邏輯的。

乙：好吧，那就看看吧。

甲：行嘛，那麼咱們就幫慶昇老師來看個面相。

乙：好！

甲：看您的面相啊，我們就……（抓手）

乙：欸，看面相你抓我手幹麼啊？

甲：看面不看手，必是沒傳授。咱們是專業的面相，您無論如何得先看手。

乙：喔，這是基本。好好，那就看手吧。

甲：（擦手）

乙：你幹麼啊？

甲：擦乾淨了。

乙：我的手很乾淨，不用擦。

甲：唉……

乙：幹麼嘆氣啊？

甲：喘氣。

乙：嗐。

甲：看手相前您得要先調節您的呼吸，才看得準。

乙：毛病還真不少啊。

甲：那麼可看仔細了。

乙：這近視夠深的啊。

甲：嗯！您這手好！

乙：怎麼好啊？

甲：五個指頭都分開的！

乙：廢話，五個指頭分不開，我這不成鴨子了嘛。

甲：手好，您的指為龍，掌為虎，寧叫龍吞虎，莫讓虎吃龍。龍吞虎必相福，虎吃龍必受窮。

乙：這是什麼意思？

甲：就是說啊，您這個手指比手掌長，這是好。

乙：喔，手指頭長，這就能夠享福？這倒不錯啊。

甲：不錯啊，接著看，您的大指為君，小指為臣，二指為主，四指為賓。君臣德配，賓主相齊。您把這四

指頭，就縮在一塊，剩這麼一個，就這麼指著，別動！

乙：誒？

甲：您看啊，是眼觀鼻，鼻觀口，口觀心，心觀手。心口合一，誠心服氣。我告訴你，您這麼比著，包準是人氣大增啊。

乙：我脾氣大增，我揍你一頓。

甲：幹麼呀。

乙：像話嗎？有這麼比的嗎？

甲：書上這麼寫的，信不信由你啊。

乙：絕對不信，你說點正經的。

甲：咱們接著看，看完了指，接著就看掌。

乙：看掌紋。

甲：掌中有三條線特別重要。

乙：哪三條啊？

甲：天、地、人，三道紋。

乙：喔。

甲：這每一條線，管的是您不一樣的運勢，比如說，地線管的就是您的壽命，人線管您的智慧，天線管您的訊號。

乙：蛤？

甲：天線越長，訊號比較強，現在4G都已經開通了。

乙：行了行了，什麼天線啊？還訊號！什麼東西啊！

甲：說錯了，說錯了，不是那個什麼衛星天線的天線啊？

乙：對。

甲：是天線寶寶的天線。

乙：還不如衛星天線呢！

甲：跟您開個玩笑，不是天線寶寶，是感情線的天線。

乙：喔。

甲：感情線講求紋深，紋長表示您深情，紋亂則是花心，我們看看慶昇老師的天線，喲，怎麼開枝散葉啊。

乙：什麼意思啊？

甲：您是花心大蘿蔔！

乙：啊？

甲：唉喲，看不出來啊！

乙：對，我自己都看不出來。

甲：接著看，看您的人線，人線管您的智慧，人線越長，您的智慧越強。

乙：喔，那我這人線怎麼樣？

甲：唉呀，長呀！

乙：我聰明！

甲：喲，斷了！

乙：什麼意思啊？

甲：天線寶寶呢！

乙：嘻，又天線寶寶。

甲：接著看，看您的地線，地線管您的壽命。地線長，您的壽命長。

乙：我這怎麼樣？

甲：唉——啊啊啊啊……

乙：怎麼哭啦？

甲：怎麼這麼短啊？

乙：壽命短啊？

甲：唉呀，更慘了！

乙：啊？

甲：您有一道沖煞紋！

乙：什麼叫沖煞紋？

甲：掌中橫生沖煞紋，必是年幼受孤貧，若問富貴何時有，尅去本夫再嫁人。

乙：啊？

甲：您就別怕了，您就尅去本夫，再嫁人，就能逢凶化吉啊。

乙：行了，周良諺，周老闆，臺大的高材生，我是男的女的呀？

甲：您不是個女的嗎？

乙：我是女的？啊？大夥都知道我是男的啊！

甲：嘿，您是個男的啊？

乙：廢話！臺大就出這種學生啊？

甲：我看您長比較矮，我以為您是個女的。

乙：什麼眼神！你這是！

甲：那不好意思，咱們這就看錯了，各位你得注意了，看手相咱們講求男左女右！

乙：要看左手是吧。

甲：唰！您看看，這下全變成好的了！

乙：是嗎？

甲：什麼沖煞紋沒了。

乙：啊！

甲：您這壽命也長！

乙：啊！

甲：感情也不花心了！

乙：啊！

甲：智商更低了！

乙：啊？

甲：太棒了！

乙：智商低好什麼呀！

甲：天線寶寶多快樂呀！

乙：你別老提天線寶寶行不行啊，

甲：不喜歡天線寶寶啊？

乙：嘿，誰喜歡？

甲：那咱們接著看，剛剛咱們是看完了您的手心，接下來就翻過來可以看手背！

乙：哎！

甲：你幹麼跳舞啊？

乙：誰跳舞啊！你這麼翻幹麼啊？我受得了嗎？

甲：不然呢？

乙：這麼翻。

甲：原來是這麼翻。嘿，您看看，唉呀各位，這個手特別好。

乙：怎麼？

甲：肉做的！

乙：廢話，誰的手不是肉做的。

甲：還沒臭呢！

乙：嘿。

甲：這肉做得好，您這手軟啊！

乙：軟啊？

甲：男子手要綿，無田也有錢，女子手要柴，無才也有財。

乙：喔，懂了懂了，意思就是說我這手肉多，軟綿綿的，這表示有錢。

甲：有錢！

乙：這不錯啊，挺好的、挺好的。

甲：那咱們接著看，看完了手，接著看您的臉！

乙：喔，要看面相了！

甲：欸，看您的面相了，我們看看慶昇老師這五官哪，長得是特別好。

乙：怎麼好？

甲：都長在前面。

乙：廢話！五官長後面那是妖精！

甲：後面沒有？

乙：別看！肯定沒有！

甲：第二個特點，都分開的。

乙：對！五官擱在一塊兒，這是包子。

甲：接著呢，咱們就您的五官哪，眼耳鼻口咱們是各個擊破它。

乙：什麼叫各個擊破啊。

甲：各個分析，先說您這眼睛吧。

乙：我這眼睛怎麼樣？好不好？

甲：不好。

乙：怎麼不好啊？

甲：你這個不是人眼哪。

乙：嘻，怎麼罵人哪！

甲：別急別急，不是我說的，咱們書上寫，全天底下除了我佛如來那雙是人眼，其他都不能叫人眼。

乙：那是什麼眼呢？

甲：還有這個……龍眼是一生富貴，有鳳眼聰慧過人，象眼哪……長命百歲，獅眼是剛正自強。

乙：喔，那我這是什麼眼啊？

甲：雞眼。

乙：雞眼？

甲：您別怕，康士美有賣那藥布，貼著兩天就會好了，很快的。

乙：周老闆，您說的什麼雞眼，啊？腳底下長雞眼啊！

甲：我是說，您這眼像是雞的眼睛，這雞啊好鬥，你是個鬥雞眼。

乙：我鬥雞眼？

甲：您個性比較急。

乙：這你就說錯了。

甲：說錯了？

乙：我是慢性子。

甲：不可能，您不是慢性子。

乙：什麼不可能，我就是慢性子。

甲：誤會了，您不是慢性子。

乙：沒誤會，我是慢性子。

甲：您不會是慢性子。

乙：我是慢性子。

甲：您不是慢性子。

乙：我說是就是，你囉嗦什麼呀你！

甲：你看，戳他兩下就急了，還慢性子呢！

乙：廢話！你這麼胡攪蠻纏的，誰不急啊！

甲：行了，您就當您的慢性子吧。咱們就接著看。看您的鼻子，您這鼻子長得特別好！

乙：怎麼好啊？

甲：鼻孔是朝下的。

乙：那要是鼻孔朝上呢？

甲：那不行，那下雨天會積水啊。

乙：對！誰的鼻子這麼長的啊？

甲：您這鼻子還特別好，它位在五官的正中間。

乙：又是廢話。

甲：您這中央木即土，土內生金，您的財命最旺。

乙：噢？這會發財？

甲：發財啊！不過有個小缺點。

乙：什麼缺點啊？

甲：您景兆暴露！

乙：什麼叫景兆暴露？

甲：就是說您這鼻子有點翻啊，朝天鼻！

乙：朝天鼻？

甲：您這個一沒留神啊，這個一掉，就到嘴裡了，一掉，就到嘴裡了……

乙：（撥開）欸欸欸，手別這麼亂摳啊你！

甲：這不是鼻屎，這可是錢哪！

乙：那你也別這麼摳！

甲：您得像青蛙一樣，保持那個靈活，掉下來就……（接），掉下來就……（接）

乙：行了行了，你夠了沒啊你！

甲：怎麼啦？

乙：太噁心啦你！

甲：嗐，這是錢啊。

乙：這麼說吧，反正我這命格是能夠發大財的，對吧？

甲：沒錯沒錯。

乙：既然發大財，小錢我們就不計較了。

甲：小錢就不要啦？

乙：就算了，那姿勢太噁心、太難看了。

甲：慶昇老師看得挺開的，咱們接著看，就看您這嘴。

乙：看嘴……誒！相聲演員哪，別的不好沒關係，這嘴
　　皮子得利索是吧！那我這嘴怎麼樣，好吧？

甲：不怎麼樣。

乙：啊？

甲：太小了。

乙：我這還小啊？那得要怎麼樣才算大呢？

甲：最好啊，要從耳朵一路長。

乙：大嘴怪啊！

甲：嘴大好，嘴大你可以吃八方！

乙：哪八方啊？

甲：東南西北。

乙：你這才四方。

甲：還有東南東北西南西北，一共是八個方位。您嘴大就吃八洞天，您這嘴小，只能吃一天。

乙：哪一天？

甲：西天。

乙：啊？

甲：您要想吃飽，就得送西天。

乙：對，我活著的時候是別想吃飽了。

甲：您也別太難過，你這耳朵就長得特別好。

乙：耳朵怎麼好？

甲：一邊一個。

乙：又是廢話！有兩耳朵長一塊的嗎？

甲：這兩耳朵，管您十四年的少年運，左耳七年，右耳七年。

乙：喔！

甲：到了十五歲啊，就改走到天庭。

乙：嗯！

甲：天庭司空，你看這邊是中正。

乙：啊。

甲：中正上面是中山，下面是介石、經國、登輝、水扁、英九……

乙：總統長我臉上啊？

甲：別急嘛，算完您的面相，不算完，咱們接著算您的流年大運！

乙：喔，看我今年的運勢！

甲：沒錯，今年的運勢，請問您貴庚了？

乙：五十四。

甲：唉呀，五十四歲。五十四歲，您是屬熊貓的吧！

乙：什麼熊貓啊，胡說！

甲：不是熊貓，屬貓熊的！

乙：嗐，貓熊也不對！

甲：喲，十六個生肖沒有貓熊啊？

乙：什麼十六生肖啊？十二生肖！

甲：刪啦？

乙：沒刪！就十二生肖。

甲：就十二個生肖，沒貓熊那您屬什麼的？

乙：我呀，我屬牛。

甲：哦！對對對！五十四歲是屬牛的。屬牛的，您是癸
　　卯年生的吧？

乙：什麼癸卯年啊，卯那是卯兔！

甲：喔，卯是卯兔。

乙：屬兔那才是卯年生的。

甲：啊，我知道了，慶昇老師是人醜。

乙：誒，你怎麼罵人！什麼叫我人醜！

甲：我說你是壬丑年生的。

乙：喔，你說我出生那年是壬丑年。

甲：那年生的人都醜，唉……就那意思。

乙：你別得罪人我告訴你啊……

甲：是不是壬丑？

乙：不對不對，屬牛的是丑年生沒錯，可我不是壬丑，我是辛丑。

甲：人不醜心醜。

乙：嘿，聽著多彆扭，我辛丑年生。

甲：喔，辛丑年生，那您有沒有15歲啊？

乙：這是什麼話啊？我都54了還有沒有15歲。

甲：誰問您現在啊，我說想當年，您有沒有15歲過。

乙：廢話！當然得打15歲過啊。

甲：您沒跳過去？

乙：不可能跳過。

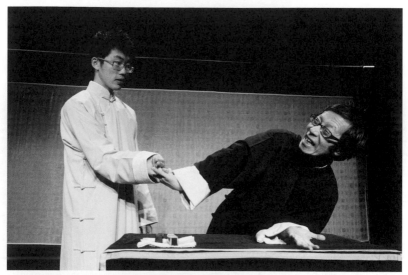

唉喲，陳慶昇老師，您這是幹什麼呀？

甲：那我就說了，您十五歲那年肯定有椿大好事，對不對？

乙：十五歲那年考上建國中學，也算是好事。

甲：唉呀，太好了太好了，準不準？

乙：準。

甲：咱們接著看啊，說您這個……十九歲，十九歲那年也有一椿喜事，對不對？

乙：十九歲那年……

甲：我猜是跟感情有關的。

乙：十九歲那年，交了女朋友。

甲：哎喲，交了女朋友啦！男的女的啊？

乙：你這都什麼問題啊？女朋友還分男的女的啊？

甲：嘿！您交女朋友不分男女啊？想不到慶昇老師挺前
　　衛的啊。

乙：前衛什麼啊？這都越說越玄了你！女朋友那當然是
　　女的嘛。

甲：是女的啊？

乙：當然是女的啊。

甲：您十九歲那年交了一個女的女朋友。

乙：多彆扭，這是……

甲：不對呀，您的面相說，您應該單身一人，直到
　　五十五歲……

乙：單身到五十五歲才結束？

甲：才習慣。

乙：習慣像話嗎？

甲：您不習慣也不行！我告訴您，就是您這麼十九歲那年偷偷交了女的女朋友，壞了。

乙：怎麼壞啦？

甲：您好比是萬丈高樓往下走啊。

乙：啊？

甲：您是一步就不如一步，您是一年就不如一年，一月不如一月，您是一天不如一天，一時不如一時，是一刻不如一刻，一陣不如一陣，是一會兒不如一會兒啊。

乙：我這都活不下去啦？

甲：您有沒有覺得最近胸悶心悸、呼吸不順？

乙：有這麼點兒。

甲：唉，糟了。

乙：嗯？

甲：命啊！高一步就矮一步，泥一步就溼一步，蜘蛛
羅網在簷前，又被狂風吹半邊，半邊破來半邊整，
半邊整了又團圓。來財似長江流水，去財似風捲殘
雲，虛名假利，瞎鬧白冤啊。

乙：這麼慘啊。

甲：別怕別怕，您走個路我看看！（命乙走三步）

乙：走路？

甲：走三步，往前走。

乙：走三步？（往前走三步）

甲：行，再退後兩步！

乙：又退兩步。（向後退兩步）

甲：回來吧，回來吧。

乙：怎麼樣？（乙站回原位）

甲：沒救了。

乙：又沒救啦？

甲：您走路那沙沙作響，行走如拉，雙腳無力，證明您是健康堪憂啊！

乙：是啊！

甲：您咳個嗽我聽聽看！用力點！

乙：啊──咳！（咳嗽）

甲：沒氣啦！

乙：啊？又活不了？

甲：咳嗽也分富貴賤貧，富貴音韻出丹田，氣實喉寬聲又尖，貧賤不離脣舌上，一世奔走不堪言啊。

乙：唉呀，照周老闆這麼說，我還活著幹麼啊？

甲：別怕，今天您遇上了我，有救了。

乙：這還有救啊？

甲：您忘了我有一門「從韓國看整形」嗎？

乙：喔，要整型啊！

甲：我們幫你全面的改造一下，好好的整整你。

乙：我覺得你一直在整我！

甲：整形你，整形你。

乙：好，整形，怎麼整？

甲：這個眼睛太小了，咱們換個大的。

乙：換個龍眼！

甲：再大點。

乙：荔枝？

甲：來兩芒果吧！

乙：芒果？那也太大了吧！

甲：鼻子添財，也來個大的。

乙：什麼啊？

甲：蓮霧。

乙：那是鼻子嘛？

甲：嘴巴大的好，來個香蕉。

乙：啊？

甲：您太瘦了，胖點，來個西瓜吧。

乙：喔，對，我整個水果禮盒。

甲：我告訴你，你這麼一整完，保證是人氣暴增，歷久不衰！

乙：我這都什麼模樣了？

甲：你有芒果大眼，蓮霧鼻子，香蕉大嘴，西瓜身材。

乙：我這就歷久不衰啦？

甲：這就哆啦Ａ夢！

乙：胡說八道！

周良諺這樣看人……有點怪怪的喔～

不錯，手指是分開的，一生富貴！

相面術

相術，是五術之一，透過觀察一個人的相貌推敲出他的貴賤安危、吉凶禍福的一種技術；做這一行的人稱為「相士」。相士所觀察的相貌不只面相，還包括手相、骨相、痣相、眼神、聲音、氣色、髮膚等等。對此，有人斥為迷信，也有人主張可信，無論如何，這門技術歷史悠久，《漢書·藝文志》即有《相人》二十四卷，流傳民間的相術書有《麻衣相法》和《水鏡神相》等。

觀眾聽得懂，情緒才能一氣呵成

- 採訪報導／相聲粉
- 受訪者／周良諺（左）

問：為什麼會選擇這個劇本？你如何選擇一個適合自己的劇本？

諺：當初，葉老師希望我們多練傳統相聲，因為傳統相聲裡豐富的文化底蘊、展現各家流派精華。於是我從侯寶林經典相聲作品裡，幾十個劇本挑挑選選，最後挑了大相面。一來是覺得內容有趣，當時我的高中數學老師擅長算命，我對這個劇本產生了共鳴；再加上希望挑一個篇幅夠大的劇本，更有發揮空間；最重要的是符合自己的專長與興趣，大相面是文哏，滿適合我表現，所以選了它。

問：即便是經過時間淬鍊而成的好劇本，仍然需要與表演者所處的時代氛圍相融合，才能引起觀眾共鳴。

那麼你如何改編劇本？改編的素材何來？靈感呢？

諺：傳統相聲裡有很多方言土話，我們必須因時因地制宜，改成當下觀眾熟悉的語言，讓觀眾聽得懂，能理解，欣賞表演的情緒才不會中斷。

改編的素材與靈感通常是來自於日常生活所見所聞，比如說我用「天線寶寶」、「哆啦A夢」，這些是大家都知道的。

劇本編寫其實是反映我們對語言的掌握能力。譬如段子裡講到慶昇老師的女朋友，是男的還女的？還是不分男女？這些就是文字遊戲，在文字間打轉，既在情理之中、又在意料之外。

問：你與慶昇老師搭檔演出，慶昇老師對你的指導與影響是什麼？

諺：我與慶昇老師多次搭檔演出。慶昇老師舞臺劇經驗豐富，因此他很注意角色的心境、情緒的詮釋與層次，經常就這方面指導我。此外，由於我還是學生，無論是風格設定、臺詞編寫、選擇包袱，老師都會提醒我注意文雅及禮貌；他也常叮嚀我要展現

與年紀相當的輕鬆、活潑，不要太刻意老成，否則就不有趣了。

問：相聲演出有許多技巧，還要能與現場觀眾互動，激盪臺上臺下的情感共鳴。請問你如何掌握相聲的理性與感性？

諺：相聲表演有很多技巧，包括語言精準、聲音掌控、節奏、層次、舞臺肢體等等，語言精準與聲音掌控是相聲演員的基本功，一般都可以做好。節奏感，講究速度與時機，什麼時候用什麼語速講笑話；捕捉日常生活中讓你會心一笑或捧腹大笑的時刻，有助於鍛鍊節奏感。設定演出層次最困難，這需要生活經驗的累積，透過文化涵養，養成說故事的能力，使段子呈現出高低起伏、起承轉合。

舞臺上與現場觀眾的互動，就要靠感覺。舞臺上越放鬆、越自然，越容易逗樂觀眾。太急切想要抖包袱，反而會使不上力。老師們常說：「劇本越熟悉，就越要忘記。活在演出當下，而不是活在劇本裡，這樣才能保有當下的表演情緒，感染觀眾，拉近距離。」他們的話，讓我受用無窮。

幕後直擊

捧逗之間——
要能接收才能丟哏回去

- 採訪報導／相聲粉
- 受訪者／陳慶昇（右）

問：大相面腳本從十八頁刪改到十二頁，老師您如何協
　　助良諺去蕪存菁呢？

慶：我們把可有可無的包袱刪掉，比如說在54歲的那個
　　地方，本來有「改成幾歲的詞我比較熟」之類的話
　　雖有笑點，但是刪去也沒影響，就刪了。其實還有
　　很多東西還可以修，但是良諺有他的堅持，所以保
　　留了。

問：您認為演繹傳統段目對年輕演員來說，有沒有什麼
　　困難？

慶：年輕演員詮釋傳統段目的問題，第一，對於時代背
　　景的認知。第二就是傳統的東西薰染太少，就像我

們看到年輕演員演偶像劇很自然，叫他們去演古裝劇就沒感覺，因為他們太時髦了，和傳統不搭調，我也覺得這些是現代年輕人詮釋傳統段子當中必須想辦法突破的困境。

問：請您分享這一次與年輕演員合作過程中，您的感想？

慶：這次良諺的表演比較調皮，也影響了我改變捧哏的方式，有次我問他：「你有沒有發現我捧哏跟你小時候不一樣？」他被我問傻了，因為他完全沒有感覺。這是需要注意的問題，你完全沒有發現對手丟了什麼東西給你，你只是在演自己的東西。所謂「對口」，捧逗之間是互相的，你要接收才能丟回去，這才是正確的表演方式，不能只是背劇本而已。我要他去思考我到底丟了什麼過去，然後他就改變了，文山劇場這次比起第一次在苗北演出已經不一樣了，該鬆的鬆了、該低的低了，這才顯出高低起伏，他也感覺到變化之後觀眾的反應更加熱烈，有了這樣的體會，就是進步。

國家圖書館出版品預行編目資料

這Young玩說唱 / 葉怡均, 臺北曲藝團策畫；
　- 初版. - 臺北市：幼獅, 2015.11
　　面；　公分. --（工具書館；5）

　ISBN 978-986-449-013-4（平裝）

982.582　　　　　　　　　104014332

工具書館005

這Young玩說唱

策　　　畫＝葉怡均、臺北曲藝團
演　　　出＝臺北曲藝團
贊　　　助＝財團法人漢光教育基金會
封面繪圖＝蔡嘉驊
內文繪圖＝蔡嘉驊／P24、P58、P75、P117、P136、P180
　　　　　陳禹同／P16、P32、P66、P104、P124、P162
採訪報導＝朱軒廷、周良諺、蘇淨雯
出 版 者＝幼獅文化事業股份有限公司
發 行 人＝李鍾桂
總 經 理＝王華金
總 編 輯＝劉淑華
副總編輯＝林碧琪
主　　編＝林泊瑜
編　　輯＝黃淨閔
美術編輯＝李祥銘
總 公 司＝10045臺北市重慶南路1段66-1號3樓
電　　話＝(02)2311-2832
傳　　真＝(02)2311-5368
郵政劃撥＝00033368

門市
●松江展示中心：10422臺北市松江路219號
　電話：(02)2502-5858轉734　傳真：(02)2503-6601

印　　刷＝崇寶彩藝印刷股份有限公司
定　　價＝300元
港　　幣＝100元
初　　版＝2015.11
書　　號＝990047

幼獅樂讀網
http://www.youth.com.tw
幼獅購物網
http://shopping.youth.com.tw/
e-mail:customer@youth.com.tw

行政院新聞局核准登記證局版臺業字第0143號

基本資料

姓名：＿＿＿＿＿＿＿＿＿＿＿＿＿＿＿＿先生／小姐

婚姻狀況：□已婚 □未婚　職業：　□學生 □公教 □上班族 □家管 □其他

出生：民國＿＿＿＿＿＿年＿＿＿＿＿＿月＿＿＿＿＿＿日

電話：（公）＿＿＿＿＿＿＿（宅）＿＿＿＿＿＿＿（手機）＿＿＿＿＿＿

e-mail：＿＿＿＿＿＿＿＿＿＿＿＿＿＿＿＿＿＿＿＿＿＿＿＿＿＿＿＿

聯絡地址：＿＿＿＿＿＿＿＿＿＿＿＿＿＿＿＿＿＿＿＿＿＿＿＿＿＿

1.您所購買的書名：**這Young玩說唱**

2.您通常以何種方式購書?：□1.書店買書　□2.網路購書　□3.傳真訂購　□4.郵局劃撥
　　　　　　（可複選）　　□5.幼獅門市　□6.團體訂購　□7.其他

3.您是否曾買過幼獅其他出版品：□是，□1.圖書　□2.幼獅文藝　□3.幼獅少年
　　　　　　　　　　　　　　　□否

4.您從何處得知本書訊息：□1.師長介紹　□2.朋友介紹　□3.幼獅少年雜誌
　　　　　　（可複選）　　□4.幼獅文藝雜誌　□5.報章雜誌書評介紹＿＿＿＿＿＿報
　　　　　　　　　　　　　□6.DM傳單、海報　□7.書店　□8.廣播(　　　　)
　　　　　　　　　　　　　□9.電子報、edm　□10.其他＿＿＿＿＿＿＿＿＿＿＿

5.您喜歡本書的原因：□1.作者　□2.書名　□3.內容　□4.封面設計　□5.其他

6.您不喜歡本書的原因：□1.作者　□2.書名　□3.內容　□4.封面設計　□5.其他

7.您希望得知的出版訊息：□1.青少年讀物　□2.兒童讀物　□3.親子叢書
　　　　　　　　　　　　□4.教師充電系列　□5.其他

8.您覺得本書的價格：□1.偏高　□2.合理　□3.偏低

9.讀完本書後您覺得：□1.很有收穫　□2.有收穫　□3.收穫不多　□4.沒收穫

10.敬請推薦親友，共同加入我們的閱讀計畫，我們將適時寄送相關書訊，以豐富書香與心靈的空間：

(1)姓名＿＿＿＿＿＿＿e-mail＿＿＿＿＿＿＿電話＿＿＿＿＿＿＿

(2)姓名＿＿＿＿＿＿＿e-mail＿＿＿＿＿＿＿電話＿＿＿＿＿＿＿

(3)姓名＿＿＿＿＿＿＿e-mail＿＿＿＿＿＿＿電話＿＿＿＿＿＿＿

11.您對本書或本公司的建議：

10045　臺北市重慶南路一段66-1號3樓

幼獅文化事業股份有限公司

客服專線：02-23112832分機208　　傳真：02-23115368

e-mail：customer@youth.com.tw

幼獅樂讀網http：//www.youth.com.tw

幼獅購物網http://shopping.youth.com.tw/